GEORGES D'HEYLLI

BRESSANT

SOCIÉTAIRE RETIRÉ
DE LA COMÉDIE-FRANÇAISE

PORTRAIT A L'EAU-FORTE PAR MASSON
ET FAC SIMILE

PARIS

LIBRAIRIE GÉNÉRALE	LIBRAIRIE TRESSE
72, boulevard Haussmann	Galerie du Théâtre-Français
ET RUE DU HAVRE.	(PALAIS-ROYAL.)

1877

BRESSANT

DU MÊME AUTEUR

OUVRAGES RELATIFS AU THÉATRE

Regnier, sociétaire de la Comédie-Française, un vol. in-18, 1872, avec portrait à l'eau-forte.

Madame Arnould Plessy, de la Comédie-Française, brochure in-18, 1876.

La Comédie-Française (1630-1875), monographie, dans la collection des *Foyers et Coulisses*, 2 petits vol. avec photographies.

L'Opéra (1668-1875), monographie, dans la collection précitée. 3 petits vol. avec photographies.

RÉIMPRESSIONS

Théatre complet de Beaumarchais, 4 vol. in-8.
Théatre de Regnard, 2 vol. in-18.
Le Méchant de Gresset, un vol. in-18.
Théatre de Marivaux, un vol. in-12.
Théatre de Sedaine, un vol. in-12.

SOUS PRESSE

Journal intime de la Comédie-Française (1852-1871).

PARIS. — IMPRIMERIE ALCAN-LÉVY, RUE DE LAFAYETTE, 61.

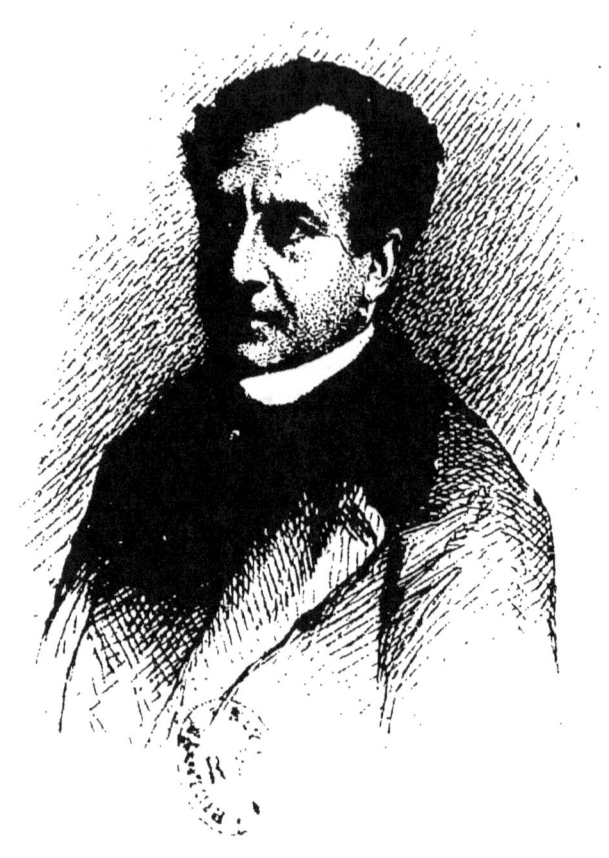

BRESSANT.

REUTLINGER, PHOT. A. MASSON, SC.

IMP P CADART.

COMÉDIE-FRANÇAISE

BRESSANT

(1833-1877)

DOCUMENTS RECUEILLIS

AUX ARCHIVES DES VARIÉTÉS
DU THÉATRE IMPÉRIAL DE SAINT-PÉTERSBOURG
DU GYMNASE
ET DE LA COMÉDIE-FRANÇAISE

et publiés par

GEORGES D'HEYLLI

PARIS

LIBRAIRIE GÉNÉRALE	LIBRAIRIE TRESSE
72, boulevard Haussmann	Galerie du Théâtre-Français
ET RUE DU HAVRE.	(PALAIS-ROYAL.)

1877

BRESSANT

RESSANT a été, au théâtre, ce qu'on peut appeler un homme heureux. Admirablement servi par un physique charmant, par un organe plein de tendresse et de douceur, et surtout par une grande élégance et une véritable distinction de toute sa personne, Bressant a réussi du premier coup. Il avait, comme artiste, les plus précieux dons de nature ; l'art n'a eu que peu de chose à faire pour les assouplir et les rendre propres à la scène. Je ne saurais mieux comparer ce séduisant comédien qu'à un autre artiste, d'un genre différent, il est vrai, mais qui

avait, comme Bressant, ces dons de nature qu'il est si rare de rencontrer aussi complétement assortis en une même personne. Je veux parler du ténor Mario, lui aussi, jeune, beau, noble, élégant, aimé des femmes, et qu'un murmure flatteur accueillait toujours à son entrée en scène, même avant qu'il eût chanté une seule note. Le charme personnel de Mario a été, pour une grande part, dans son succès ; sa délicieuse voix a complété l'enchantement ; mais on l'a regardé d'abord, on ne l'a écouté qu'ensuite.

Il en a été de même de Bressant, que nous avons admiré, jusqu'aux derniers jours de sa longue et triomphante carrière, autant pour sa bonne mine, son élégance et sa grande tenue que pour son talent même. Le talent de Bressant, d'ailleurs, tout incontestable qu'il ait été, n'est point de ceux qui aient jamais enlevé positivement un public. Bressant — et c'est là ce me semble plus un défaut qu'un mérite — a toujours été Bressant et rien que Bressant (1). On ne citerait peut-être pas dix rôles

(1) M. J.-M. Leriche, dans son étude sur Bressant, est de mon avis sur ce point ; mais je combats ses conclusions, qui tendent précisément à louer Bressant de n'avoir toujours été que Bressant. Voici le passage de l'étude de J.-M. Leriche auquel je fais allusion : « Bressant n'est pas passionné ; il eft sensible avec esprit et spirituellement amoureux, qualités maîtresses qui excluent celle de la passion. Il est charmant et charmeur, aimable et sympathique ; on ne l'adore pas, on

de son immense répertoire — dont le lecteur trouvera ci-après le détail — avec l'un desquels il se soit identifié assez suffisamment pour y avoir fondu complétement sa personnalité. Bressant n'a point été, en somme, un grand artiste dans la complète acception du mot ; il s'est seulement contenté d'être — je ne saurais trop y insister, et ce n'est point là d'ailleurs une gloire commune — le plus élégant, le plus distingué et le plus brillant des comédiens de notre époque.

Je n'ai point l'intention d'écrire ici une biographie de Bressant, mais seulement une simple étude sur son talent et sur les rôles qu'il a repris ou créés. La vie de cet honorable comédien n'offre d'ailleurs rien de saillant en dehors du théâtre ; on peut dire de lui, comme de certains peuples qui n'ont pas d'histoire, que son plus grand bonheur est précisément de n'en pas avoir eu. Sa vie privée n'a donné lieu à aucun scandale bruyant ; Bressant — et je cite le fait à son honneur — a toujours évité, avec le plus grand soin, d'en laisser divulguer les quelques côtés qui auraient pu donner matière à une indiscrétion piquante de biographie ou de journal,

l'aime, ce qui vaut mieux. Est-il toujours le même ? Oui, sans doute ; mais si vraiment harmonieux de lignes, de voix, d'organe, de mesure, de tact et de spirituelle simplicité qu'on serait bien fâché qu'il cessât d'être Bressant. » (Étude publiée dans le journal le *Nain jaune*, en 1869.)

et il n'appartient au public que par son talent. A ceux qui lui ont demandé des renseignements de ce genre, il a toujours sagement répondu que sa vie privée n'avait rien de particulier ni d'intéressant pour personne et qu'elle ressemblait beaucoup à celle de tout le monde (1).

J'ai sous les yeux une copie authentique de l'acte de naissance de Bressant; il a vu le jour le 23 octobre 1815, à Chalon-sur-Saône (Saône-et-Loire), et il a reçu les prénoms de Jean-Baptiste-Prospère; c'est ainsi que son état civil orthographie son dernier prénom. Je ne veux pas entrer ici dans les détails de certaines révélations dont cet état civil même pourrait être le point de départ, et que d'autres biographes ont donnés d'une manière plus ou moins inexacte. Ces détails, qui sont d'une nature assez délicate, ne sauraient d'ailleurs avoir aucun intérêt direct pour le lecteur. Je commencerai donc, sans autre préambule, l'étude de la vie dramatique de Bressant.

C'est par le théâtre des Variétés que Bressant débuta dans la carrière dramatique, après avoir

(1) Les biographies de Bressant sont, en raison de ce fait, fort peu nombreuses et surtout incomplétement renseignées. Voici les principales que j'ai pu consulter :

1° *Galerie théâtrale* (Librairie de la Porte-Saint-Martin), no-

d'abord, comme tant d'autres qui se sont fait ensuite un nom au théâtre, commencé par la basoche en qualité de petit clerc dans une étude d'avoué. Il n'avait point passé par le Conservatoire et s'était simplement essayé sur le théâtre de Montmartre, où sa jolie, séduisante et imberbe figure lui fit surtout attribuer des rôles travestis qu'avaient créés, sur les grandes scènes parisiennes, M^{mes} Thénard et Déjazet. Une actrice de vaudeville fort célèbre en son temps, M^{lle} Jenny Colon, avec laquelle Bressant avait joué momentanément à Londres, patrona ses débuts, et, le 13 avril 1833, n'ayant pas encore dix-huit ans, Bressant parut pour la première fois sur la scène du théâtre des Variétés dans les *Amours de Paris*, vaudeville en deux actes de

tice par Henri Monnier, avec portrait gravé sur acier, par M. Geoffroy, et représentant Bressant dans *Philiberte*. Livraison publiée vers 1853.

2° *Les Théâtres de Paris*. Notice par Emile Dufour, avec un portrait lithographié d'Eustache Lorsay, représentant Bressant dans le *Verre d'eau*. Livraison publiée en 1855.

3° *Paris-Théâtre* (50^e livraison), notice de Félix Jahyer, portrait en photographie, représentant Bressant en tenue de ville. (Avril 1874.)

4° *Comédiens et Comédiennes* (1^{re} série). La *Comédie-Française*. Notices biographiques publiées chez Jouaust, par Fr. Sarcey; portrait à l'eau-forte de Gaucherel, représentant Bressant dans le *Lion amoureux*. Livraison parue en 1876.

5° Le *Nain Jaune*. Etude sur le talent de Bressant, par J.-M. Leriche (1869.)

Dumersan, où il reprit le rôle d'Oscar (1). Il y fut, paraît-il, fort mauvais (2); on lui fit cependant créer, le 22 août suivant, un bout de rôle, celui de Valentin dans la *Salle de bains,* vaudeville en deux actes de Decomberousse et Antier. Mais ce ne fut que le 3 décembre 1834, c'est-à-dire après plus d'un an de tâtonnements et d'insuccès qu'il prit vraiment pied au théâtre et commença à être remarqué. Pendant une maladie de Vernet, on lui donna à jouer, toujours grâce à l'influence de Jenny Colon, le rôle de Pippo dans le joli vaudeville de la *Prima donna.* Il y montra déjà en germe ces qualités charmantes de tenue et de diction qui devaient établir sa haute fortune au théâtre. Il faut dire, en outre, qu'avec sa jolie figure, Bressant possédait une voix charmante et qu'il chantait à

(1) Il est à remarquer que le programme des spectacles du temps, l'*Entr'acte,* que j'ai sous les yeux, orthographie alors *Bresson* le nom du débutant; ce même journal l'appelle ensuite *Bresson,* et c'est seulement en 1836 qu'il le nomme *Bressant,* cette dernière orthographe exactement conforme à celle de l'acte de naissance dont j'ai déjà parlé.

(2) « Il paraît que le lendemain, un des journalistes les plus autorisés de l'époque écrivit, pour tout jugement : « Le nouveau venu est jeune et mauvais. » « Les critiques du lundi étaient déjà, même en ce temps-là, sujets à l'erreur, & puis peut-être celui-là ne s'était-il trompé qu'à demi dans la circonstance. » (Fr. Sarcey.) L'*Entr'acte,* qui rendait compte de toutes les pièces nouvelles, et de tous les débuts, ne dit pas un mot du début de Bressant, ni dans son numéro du 14 avril, ni dans les suivants.

ravir les couplets de vaudeville. Nous nous rappelons encore le succès de chanteur qu'il obtint plus tard au Théâtre-Français dans la sérénade du *Barbier de Séville*, qu'il disait en véritable virtuose. Je ne saurais trop le répéter, cet enchanteur avait tout pour lui !...

Il obtient un nouveau succès, le 19 du même mois de décembre 1834, dans sa création d'Antoine Renaud de *Madame d'Egmont*, vaudeville en trois actes d'Ancelot et Decomberousse, et il devient, en peu de temps, le plus parfait et le plus applaudi des jeunes premiers de la comédie légère, si bien que le Théâtre-Français lui propose dès 1835 un engagement qu'il accepte tout d'abord et signe des deux mains.

« Mais, nous dit Francisque Sarcey dans son étude sur Bressant, une folie de jeune homme se jeta à la traverse. Il s'était marié à la suite de circonstances romanesques dont le détail n'appartient pas au biographe. Ce mariage eut de fâcheuses conséquences. La charmante Dorimène à qui Bressant venait, un peu malgré lui, de donner son nom, était la fille de l'entrepreneur des succès aux Variétés (1). Personne n'ignore que ces industriels gagnent de grosses sommes à ce métier aussi lucratif que peu considéré. Bressant craignit, en

(1) *Vulgo*, le chef de claque.

quittant son théâtre, de compromettre la position de son beau-père. Il était encore mineur quand il avait signé avec les sociétaires de la rue Richelieu ; il argua de ce vice de forme pour faire déclarer nul son engagement, et resta aux Variétés. »

Au commencement de cette même année 1835, le 5 janvier, Bressant avait remporté un nouveau succès dans le *Tapissier*, vaudeville en trois actes d'Ancelot et Decomberousse, qu'il créa avec Jenny Colon et Atala Beauchêne. Le 13 mars de l'année suivante, il crée encore dans le *Marquis de Brunoy*, vaudeville en cinq actes de Théaulon et Jaime, le rôle du comte de Provence aux côtés mêmes de Frédérick Lemaître, qui vient de débuter aux Variétés dans cette pièce, et qui félicite très vivement son jeune camarade du talent remarquable dont il a fait preuve. Le 10 septembre de la même année, il fait vraiment merveille dans sa création du prince de Galles du *Kean* d'Alexandre Dumas, qu'il interprète « en vrai prince », et de même, en compagnie de Frédérick Lemaître dans le personnage de Kean. Il faut encore signaler, en 1837, qui est sa dernière année aux Variétés, le grand succès que remporte Bressant dans le *Chevalier d'Eon*, comédie en trois actes de Bayard et Dumanoir, qu'il joue avec Jenny Vertpré pour partner.

On voit que la troupe des Variétés était alors

admirablement composée; la plupart de ses artistes ont laissé un nom; quelques-uns jouent même encore aujourd'hui : Odry, Vernet, Surville, Francisque, Brindeau, Prosper, Hyacinthe, et passagèrement Frédérick Lemaître; puis M^{mes} Jenny Colon, Esther, Atala Beauchêne, Jenny Vertpré, Flore et aussi cette M^{lle} Augustine Dupont, aimable ingénue de vaudeville, qui savait même danser au besoin (1), et qui a été la première femme de Bressant (2).

(1) Voyez à ce sujet l'*Histoire dramatique* de Th. Gautier, tome I^{er}, feuilleton du 30 décembre 1839; 6 vol. in-18, Hetzel, 1858. Voyez encore sur M^{me} Bressan (dont le nom est alors ainsi orthographié et même réimprimé tel dans le susdit ouvrage) le tome II du même recueil (6 décembre 1842), compte-rendu d'*Halifax*, d'Alexandre Dumas, pièce dans laquelle « la jolie madame Bressan a créé le rôle de Jenny avec cette ingénuité charmante et cette grâce enfantine qui n'appartiennent qu'à elle. » Elle est « charmante » dans le *Diable à quatre* (20 octobre 1845); charmante aussi dans *Colombe et Perdreau* (août 1846), « où elle avait une petite grâce rengorgée et rondelette qui lui seyait à ravir. » On voit, qu'en somme, M^{me} Bressant était une fort agréable actrice de vaudeville. Elle a dû quitter le théâtre prématurément, en raison d'une obésité précoce.

(2) Il voulut un moment, à la suite de ce mariage, qu'il contracta vers ses dix-neuf ans, reprendre sa liberté, & il fit au théâtre des Variétés, en vue de rompre son engagement, un procès qu'il gagna (Voir aux appendices), s'appuyant sur ce fait que cet engagement avait été contracté pendant sa minorité & sans le consentement de sa mère, sa tutrice légale. Sur les instances de sa nouvelle famille, qui était, comme nous l'avons vu plus haut, fort intéressée aux succès des Variétés, il

Il arriva, à ce moment, à Bressant, une aventure à peu près semblable à celle dont, quelques années plus tard, M^me Plessy devait être la brillante héroïne. Vers le milieu de l'année 1837, le théâtre de Saint-Pétersbourg, qui cherchait toujours à attirer nos meilleurs artistes et qui avait en mains des arguments irrésistibles pour les convaincre, fit transmettre à Bressant les offres les plus séduisantes. Mon excellent confrère Sarcey assure « qu'il ne les eût point acceptées s'il n'eût été, en ce moment-là même, la proie d'ennuis domestiques qui lui rendaient la vie insupportable. » Ce motif est celui que devait également, par la suite, invoquer M^me Plessy pour expliquer sa fameuse fugue de 1845 (1).

Il est inutile d'entrer dans les détails intimes d'un événement qui appartient, d'ailleurs, à cette

renoua de nouveaux liens avec ce théâtre, le jour même & à l'issue de son procès.

(1) Voir à ce sujet le curieux volume : *Mémoires secrets et témoignages authentiques*, par A.-J. de Marnay (Ch. Read), Librairie des bibliophiles, in-8°, 1875, lettre 42, page 234. Voir aussi ma brochure : *Madame Arnould-Plessy* (1834-76), publiée chez Tresse, à l'occasion de la retraite définitive de M^me Plessy, brochure à propos de laquelle la célèbre comédienne m'a fait l'honneur de m'écrire une lettre contradictoire, qui devient un véritable document pour sa biographie, lettre qui a été insérée au journal le *Figaro*, le 12 mai 1876. Voir enfin les journaux judiciaires : La *Gazette des Tribunaux* et le *Droit* des 31 août 1845, 18 avril, 9 et 10 mai 1846 et 5 juin 1847.

vie privée de Bressant si peu ouverte au public. Quoi qu'il en soit, un beau matin Bressant disparut subitement et, en l'année 1838, il se retrouva à Saint-Pétersbourg, muni d'un riche engagement dont les profits lui permirent de payer, haut la main, les 20,000 francs de dommages-intérêts auxquels le fit condamner le théâtre des Variétés à son retour de Russie (1).

Bressant resta en Russie, attaché au Théâtre Impérial de Saint-Pétersbourg, de 1838 à 1846. Le nombre des pièces, qu'il y joua pour la première fois ou qu'il y importa de son répertoire des Variétés est considérable, et ne s'élève pas à moins de 142 (2).

On ne saurait se figurer la variété des genres dramatiques abordés par Bressant, pendant ces sept années, au théâtre de Saint-Pétersbourg. J'en donne plus loin le détail exact et complet. Bressant y parut aussi souvent dans le drame que dans le vaudeville, et dans la comédie que dans l'opéra-

(1) Voir aux appendices.

(2) Je dois à l'aimable et obligeante intervention de M. Ad. Dupuis, l'ancien charmant comédien du Gymnase, que la Russie nous avait aussi enlevé, et qui vient heureusement de nous revenir, un travail fort complet établi par les soins minutieux de M. J. Binard, second régisseur du théâtre Michel, à Saint-Pétersbourg, sur les représentations de Bressant. Ce travail m'a servi à dresser l'état récapitulatif qu'on trouvera plus loin. Je

comique. Il y débuta, le 17 décembre 1838, par le rôle du comte de Saint-Mégrin dans *Henri III et sa cour,* d'Alexandre Dumas, et il aborda dès lors le grand répertoire classique, et aussi le répertoire moderne, dans des rôles qu'il devait un jour reprendre en grande partie à la Comédie-Française. Nous le voyons jouer ainsi, dans le vieux répertoire, *Tartufe,* le *Mariage de Figaro,* les *Précieuses ridicules,* le *Jeu de l'amour et du hasard,* le *Bourgeois gentilhomme,* le *Malade imaginaire,* la *Gageure imprévue,* les *Fourberies de Scapin,* etc.; dans le répertoire moderne, la *Dame et la Demoiselle,* les *Enfants d'Édouard, Mademoiselle de Belle-Isle,* la *Camaraderie,* la *Calomnie,* l'*École des Journalistes,* le *Verre d'eau,* le *Mariage sous Louis XV,* le *Jeune mari,* une *Chaîne,* la *Passion secrète,* le *Mari à la campagne,* la *Ciguë,* etc. Il joue également le gros drame de la Porte-Saint-Martin et de l'Ambigu : *Eulalie Pontois, Madame de Lafaille,* les *Deux serruriers,* l'*Homme au masque de fer ;* il reprend même divers rôles de Déjazet, tels que le *Vicomte de Létorières,* joue quelques pièces du Palais - Royal, entre autres

donne également, aux appendices, le résumé qui était en tête de la copie qu'on m'a transmise. Enfin, je tiens à exprimer bien vivement, ici, à M. Adolphe Dupuis, toute ma gratitude pour l'empressement qu'il a mis à m'être agréable en cette circonstance.

Indiana et Charlemagne, et enfin des opéras-comiques dans lesquels il fait valoir, avec beaucoup de succès, le charme de sa jolie voix.

La vogue de Bressant à Saint-Pétersbourg fut extraordinaire, et sa personne y plut certainement autant — sinon plus — que son talent de comédien. Mon confrère Sarcey donne même à ce sujet de fort curieux détails, et je fais encore, au profit de mes lecteurs, un emprunt tout à fait caractéristique à sa biographie de Bressant :

« Quand il devait aborder un rôle nouveau, il y avait dans toutes les églises russes une foule de cierges allumés à son intention par des âmes dévotes à son succès. Je me souviens que lorsque j'arrivai à Paris, en 1859, le hasard me mit en relations avec un industriel français qui avait longtemps habité Saint-Pétersbourg, et qui avait fait là-bas de tous les métiers pour amasser une petite fortune. Il me contait qu'il avait profité de la vogue inouïe de Bressant parmi les femmes pour gagner beaucoup d'argent. Il avait fait faire un buste en cire du comédien à la mode, en avait tiré de nombreux exemplaires, qu'il vendait à ses admiratrices.

« Ces dames plaçaient l'image adorée dans la niche de la Panaggia, entre deux flambeaux, et venaient dire le matin, devant ce saint d'une nou-

velle espèce, leurs oraisons jaculatoires. Je n'affirmerais pas que ces détails fussent vrais ; ils ont passé pour l'être, et le fait même que cette légende ait pu s'établir prouve, en tout cas, que l'admiration alla pour lui jusqu'au fanatisme.

« Les appointements des artistes aimés du public et de l'empereur atteignaient en ce temps-là, à Saint-Pétersbourg, des chiffres fabuleux. Bressant, qui est né grand seigneur, dépensa follement des sommes immenses. Il eut des chevaux dans ses écuries, donna des dîners, fut de toutes les chasses et mena la vie à grandes guides. Il jetait, sans compter, l'argent par toutes les fenêtres. Il devint la coqueluche de la cour et de la ville. »

Un tel engouement s'explique ; n'avons-nous pas vu, en effet, semblable chose à Paris, il y a une trentaine d'années, pour le ténor Mario, dont j'ai déjà rapproché la séduisante personnalité de celle de Bressant? Il faut, d'ailleurs, remarquer que c'est en pays étranger que ces fantaisies se produisent le plus généralement ; si Bressant a excité de vives sympathies, à Paris, même parmi de gracieuses admiratrices, c'est toujours sans bruit, sans montre et sans scandale que les choses se sont passées. A Paris, Mario avait fanatisé, parfois avec éclat, beaucoup d'Italiennes, d'Espagnoles et, dit on, surtout d'Anglaises. Je crois qu'en somme, Bres-

sant n'a fait fanatisme de la même façon que chez les belles dames russes. Il fut d'ailleurs assez mal récompensé de ces succès personnels, car il dut quitter la Russie avant la fin de son engagement, et même d'une manière non moins brusque qu'inattendue. Il avait, paraît-il, compromis trop de grandes dames pour que le secret de leurs préférences pût être longtemps gardé, et l'on raconte qu'il fut tout bonnement « invité » par quelque boyard jaloux, à passer immédiatement la frontière russe, sans qu'il lui fût même permis de regarder derrière lui. C'est ainsi qu'il nous revint à Paris avant d'avoir fait ses dix années réglementaires de Russie, ce qui lui valut encore une condamnation à 16,000 francs de dommages-intérêts que lui fit infliger le général Guedéonoff, directeur suprême du Théâtre Français de Saint-Pétersbourg.

Son retour fut un événement dans le monde des arts. Le bruit de ses succès de divers genres à Saint-Pétersbourg était venu jusqu'à nous, et sa réputation, déjà très grande, s'en était encore augmentée. Aussi n'eut-il que l'embarras du choix quand il dut se décider à reparaître sur l'une des scènes de Paris, car presque toutes lui avaient immédiatement fait les offres les plus avantageuses et les plus honorables. Il accepta alors un engage-

ment au théâtre du Gymnase, scène de genre sur laquelle on jouait — surtout dans les derniers temps du séjour de Bressant — tout aussi souvent la comédie que le vaudeville, et qui réunit bientôt la meilleure troupe de drame et de comédie qui fût à Paris, après celle, bien entendu, du Théâtre-Français. Le 21 février 1846, Bressant effectua ses débuts sur l'ancien théâtre de Madame (1), dans *Georges et Maurice*, assez médiocre vaudeville de Bayard et Laya, auquel il donna cependant un moment de vogue.

Voici en quels termes Th. Gautier rend compte, dans son feuilleton du 25 février suivant, de cette première réapparition de Bressant :

« La salle du Gymnase était pleine, des baignoires au paradis, ce qui ne lui arrive pas souvent, même les jours de première représentation. La curiosité était excitée d'une manière assez vive, non par la pièce, mais par l'acteur. Il y a une huitaine d'années de cela, Bressan (*sic*), qui était un très joli jeune premier, fit une pointe vers la Russie où il devint l'objet d'une vogue extraordinaire traduite en appointements de 45,000 francs — des

(1) Je remercie M. Blondel, régisseur du théâtre du Gymnase, d'avoir bien voulu dresser pour moi la liste complète des rôles créés par Bressant à ce théâtre. On en trouvera plus loin la nomenclature.

appointements de ténor!... Le voici de retour : les uns disent par raison de santé, l'âpre climat de Saint-Pétersbourg ne lui étant pas favorable; les autres pour des raisons mystérieuses et romanesques qu'il ne nous appartient pas d'approfondir.

« Ce laps — comme on dirait en style d'Arnal — n'a pas laissé de traces sensibles sur le fugitif; il a évité l'obésité, cet écueil des amoureux de théâtre, et, s'il a moins de jeunesse, il a plus de mélancolie, plus de pensée dans le regard. C'est le jeune premier le plus convenable qu'on puisse voir; il se met bien, sans recherche ridicule, et a tout à fait l'air d'un homme du monde ; sa tenue est parfaite, sa diction juste et chaleureuse quand il le faut, et il est vraiment dommage qu'il ait eu à lutter contre une pièce aussi ennuyeuse... »

Le 5 août de la même année, Bressant obtint un succès considérable dans *Clarisse Harlowe*, comédie en trois actes de Dumanoir, Clairville et Léon Guillard, dont les représentations se prolongèrent pendant plusieurs mois (1).

(1). « *Clarisse Harlowe* a obtenu un de ces succès qui bravent le thermomètre... Bressan (*sic*) a été vif, hautain, élégant, impétueux, soumis, plein de caresses et de menaces, d'une fatuité superbe, d'une arrogance folle dans la première partie; dans la seconde, il a montré tantôt un désespoir sombre, tantôt une gaieté effrayante; le mouvement avec lequel il se relève, lorsque à genoux près de Clarisse, morte, il aperçoit derrière le fauteuil

Ce charmant artiste, qui avait alors toutes les grâces du jeune premier le plus accompli, fit ainsi pendant huit ans, conjointement avec la regrettée M^me Rose-Chéri, la fortune du théâtre du Gymnase, tous deux comptant à leur actif presque autant de créations que de succès. Citons surtout la *Comtesse de Sennecey*, *O Amitié! Brutus lâche César*, le *Bal du prisonnier*, *Diviser pour régner*, où Th. Gautier déclare qu'il était « délicieux ; » *Faust et Marguerite*, le *Canotier*, le *Collier de perles*, *Manon Lescaut*, le *Mariage de Victorine*, le *Piano de Berthe*, *Un Fils de famille*, *Philiberte*, le *Pressoir*, *Diane de Lys*. Le rôle de Paul Aubry, dans cette deuxième comédie d'Alex. Dumas fils, fut la dernière création de Bressant au Gymnase. On se souvient encore des triomphes tout personnels remportés par lui dans la plupart de ces pièces, et notamment, pour les plus récentes, dans le *Piano de Berthe* et le *Fils de famille*.

Le succès de Bressant, dans cette dernière pièce, fut même si retentissant, qu'il lui valut de nouvelles propositions de la Russie, propositions que Bressant ne put accepter tout d'abord (1853), à cause de l'engagement qui le liait au Gymnase, mais

le fantôme du vengeur, sa furie froide en tirant son épée, sont d'un acteur de premier ordre. »
(Th. Gautier.)

qu'il consentit à admettre en principe et à discuter l'année suivante. Bressant avait au Gymnase des appointements qui s'élevaient à 21,000 francs ; les offres de la Russie étaient bien autrement séduisantes ; il ne s'agissait, en effet, de rien moins, cette fois, que de la somme annuelle de 70,000 francs, avec promesse d'avantages exceptionnels à l'issue du traité. Après quelques hésitations, Bressant allait accepter, lorsque le ministre d'État, qui était alors M. Achille Fould, eut le bon esprit de lui proposer d'entrer au Théâtre-Français et d'emblée avec le titre de sociétaire.

« L'engagement de Bressant, écrivait alors M. Édouard Thierry (1), est l'acte du ministre d'État, mais il est l'œuvre de tout le monde. Il a retenu l'élégant comédien au moment où la Russie essayait de l'attirer pour la seconde fois sans mettre de limite à sa munificence. Il ne lui a pas offert ce merveilleux appât d'un marché signé avant le chiffre; il ne lui a pas offert les appointements d'une première chanteuse ou d'un premier ténor, il lui a offert tout simplement ce qui était jadis la digne ambition des talents supérieurs, le titre de sociétaire du Théâtre-Français de Paris, la juste adoption parmi les petits-fils de Molière. Il l'a re-

(1) Le *Moniteur universel*, journal officiel de l'Empire français, n° du 14 février 1854.

tenu comme on retient les véritables artistes, par l'attache du travail sérieux, de l'étude nouvelle et profonde, de la louange sévère, des maîtres à interpréter, du théâtre moderne à créer avec les jeunes poètes, de Fleury à continuer, de la tradition à reprendre en arrière et à préparer pour l'avenir. Tous les artistes n'ont pas le cœur aussi bien placé que Bressant. Combien d'autres se seraient précipités vers ce prestige éblouissant de la fortune lointaine et des faciles succès et de l'applaudissement sans critique !... Bressant a accepté l'épreuve laborieuse, le dangereux honneur de succéder à Michelot, à Firmin, à Menjaud et de jouer Molière ; il s'en est déjà montré digne en l'acceptant. C'est pour cela que le public lui devait aussi comme un généreux concours et comme un encouragement unanime. »

Bressant préféra, en effet, l'honneur d'une aussi haute et définitive situation aux roubles de la Russie. Il fut, en conséquence, admis au sociétariat par décision ministérielle du 31 janvier 1854.

C'était certainement une dérogation aux règlements en vigueur, qui exigent de tout sociétaire un stage préalable comme pensionnaire ; mais franchement, s'il devait être permis de faire une exception à une loi, en somme élastique — ainsi que

nous l'avons vu depuis — c'était bien en faveur de l'exceptionnel jeune premier du Gymnase qu'elle pouvait être faite. Cette élection « souveraine » donna cependant lieu à de vives récriminations facilement explicables, et elle eut pour résultat immédiat la démission du sociétaire Brindeau, qui comprit, avec raison, que tout son répertoire allait passer aux mains de Bressant, contre le grand air et la noble élégance duquel son talent, un peu bourgeois, ne se sentait ni la force ni la possibilité de lutter. Brindeau était un artiste de valeur qui avait rendu de grands, sinon d'éclatants services à la Comédie-Française. Il agit sagement en prenant le parti de se retirer; il mit ainsi sa dignité d'artiste à l'abri de graves susceptibilités d'amour-propre qui eussent été forcément inévitables.

Le 6 février suivant Bressant parut pour la première fois sur la scène du Théâtre-Français, mais on eut le tort de lui faire effectuer ses débuts dans l'ancien répertoire en lui donnant d'abord à jouer Clitandre des *Femmes savantes*. Ce fut pour les clairvoyants comme une désillusion ; seul, le reste du public, qui était habitué à être charmé par Bressant, se laissa charmer encore (1). La vérité est

(1) Voici une assez curieuse anecdote racontée, à ce sujet, par Paul Foucher, laquelle prouve que presque tout le monde se laissa enchanter par l'enchanteur :

que jusqu'alors Bressant n'avait jamais joué la grande comédie qu'en Russie et un peu, pour ainsi dire, à la diable, sans préparation sérieuse, sans étude véritable et surtout sans répétitions suffisantes. Il lui fallait, en effet, se tenir constamment au courant d'un répertoire qui changeait presque tous les jours et ce n'est pas là, certes, qu'il pouvait apprendre à fond les principes du grand art. Il ne les apprit pas davantage au Gymnase, où ne fleurit pas la comédie classique. Bressant arrivait donc au Théâtre-Français sans avoir travaillé les grands modèles, et n'ayant eu aucune idée — ni souci peut-être — de ce qu'on appelle « la tradition, » cette fameuse tradition dont on se moque beaucoup comme d'un mot vide de sens, mais qui, en somme, est indispensable pour jouer la haute comédie. A la suite de cette tentative, il fut évident pour ces mêmes clairvoyants que Bressant ne pourrait reparaître dans l'ancien répertoire qu'après de longues études et avec les conseils des principaux interprètes des grandes œuvres classiques. Mais il

« Bressant, à coup sûr, ne pèche pas par excès d'énergie ; mais à son premier début aux Français, dans Clitandre, des *Femmes savantes,* il sut passionner, dans la scène de dispute avec Trissotin, la salle qu'il avait charmée jusque-là. Lorsqu'il rentra dans la coulisse (j'étais là et je me le rappelle), madame Thénard, une vieille et estimable comédienne, dit à Bressant : « J'ai vu Fleury, et vous me le rappelez. » (*Entre cour et jardin.* 1 vol. in-18, Amyot, Paris, 1867.)

avait une telle faculté, et disons même une telle facilité d'assimilation que, bien vite et sans peine apparente, il parvint à aborder la plupart des grands rôles classiques et à s'y maintenir avec honneur et souvent avec succès.

Après les *Femmes savantes*, il réussit admirablement, ce même premier soir, dans une comédie de Scribe, *Mon Étoile*, que son auteur avait reprise, pour la circonstance, au théâtre du Gymnase, où Bressant avait dû en créer le principal rôle. Cette sorte de vaudeville sans couplets, où il était habitué à triompher depuis tant d'années, lui fut tout à fait favorable et il décida, en somme, du succès définitif du débutant.

Cette première soirée fut, pour ainsi dire, caractéristique. Elle représente assez bien, en effet, la somme de talent dont Bressant était doué et au-dessus de laquelle — à part quelques exceptions que nous allons faire ressortir — il ne s'éleva point sensiblement pendant tout son séjour à la Comédie-Française : plein de grâce, d'élégance, de feu, de vivacité, en un mot, charmant, et même le plus souvent parfait dans le répertoire moderne; mais parfois inférieur ou se contentant d'être à peu près suffisant dans le répertoire classique. Ses dons naturels, sa facilité native, son intelligence, son instinct des choses du théâtre ont toujours mieux

servi Bressant que ne l'a dû faire le travail régulier et soutenu auquel il est peu probable qu'il se soit jamais sérieusement livré. A-t-il jamais fouillé ou creusé un rôle comme l'ont fait — pour ne parler que de ses contemporains — les Regnier, les Samson, les Got, les Geffroy, les Delaunay ?... Nous ne le croyons guère. Bressant s'est borné à être, dans la plupart des pièces qu'il a reprises ou créées rue de Richelieu, le comédien le plus séduisant, le plus distingué, le plus brillant, mais est-il jamais entré complétement dans son personnage ? Non ; à la Comédie-Française, comme partout ailleurs, — je ne saurais trop y insister — Bressant a toujours été, surtout et avant tout, Bressant. Mais aussi quels succès il obtint dans une série de pièces merveilleusement appropriées à la nature de son talent et à la distinction de sa personne !... Le *Verre d'eau*, la *Ligne droite*, les *Fausses confidences*, le *Legs*, le *Bougeoir*, le *Jeune mari*, *Philiberte*, le *Jeu de l'amour et du hasard*, le *Feu au couvent*, *Un Jeune homme qui ne fait rien*, la *Pluie et le Beau temps*, le *Gendre de M. Poirier*, *Henriette Maréchal*, où il fut d'une élégance si incroyable et si impertinente dans un trop fameux monologue, le *Lion amoureux*, qui — la politique aidant — fut un de ses triomphes les plus complets, *Adrienne Lecou-*

vreur, etc.... On se souvient aussi très particulièrement de la distinction toute britannique avec laquelle il créa le rôle de l'anglais lord Dudley dans la *Fiammina*, et de la grande tenue si naturellement réalisée de l'amiral dans la reprise de la *Chaîne*. Il n'avait guère qu'à se montrer pour plaire dans toutes ces pièces, qui exigent plus de relief et de dehors que d'études bien approfondies. Il fut également incomparable dans les quelques proverbes de Musset qu'il reprit avec M^{me} Plessy (1). Mais lorsqu'il voulut s'attaquer à Alceste et surtout à Tartufe, il fut loin d'être aussi complet!... Il joua cependant assez souvent le *Misanthrope*, et s'il ne nous donna pas l'Alceste de la tradition, il nous en fit, par contre, accepter un de sa façon plus élégant et plus gracieux, contre la physionomie un peu trop agrémentée duquel personne n'eut l'idée de protester. La pièce de Molière qui lui fit le plus d'honneur est le *Festin de Pierre*, comédie dans l'interprétation de laquelle il s'éleva par certains côtés,

(1) Il fut moins heureux avec Octave Feuillet, du moins dans la reprise de sa principale pièce *Dalila*, où il joua Carnioli. L'acteur Félix, qui était un comédien d'une tenue, certes, bien inférieure à la haute élégance de Bressant, et qui avait créé ce rôle au théâtre du Vaudeville (1857), avait fait de ce personnage un type inimitable tout rempli d'une verve sarcastique, impertinente et gouailleuse — parfois grossière même — que Bressant ne nous restitua qu'assez faiblement, en 1870, à la Comédie-Française.

à la hauteur des plus grands artistes qui l'ont jouée au Théâtre-Français. Il nous montra un don Juan merveilleux de jeunesse, de grâce, d'impertinence, tour à tour amoureux tendre, gouailleur sceptique, grand seigneur accompli, toutes les qualités, en un mot, les plus rares (1). Beaumarchais lui fut aussi très favorable; il a joué Almaviva dans le *Barbier*, puis dans la *Folle journée*, avec une désinvolture et en même temps une élégance suprêmes. Il a surtout réussi dans le *Barbier*; personne n'avait jamais interprété et n'interprétera jamais comme lui la grande scène du deuxième acte, où il feint l'ivresse avec une grâce si parfaite et sans jamais rien perdre de sa dignité de grand d'Espagne. Citons encore, dans ce même ordre d'idées, une création récente, et qui est la plus étudiée peut-être que lui ait fourni le répertoire contemporain, celle de M. Ernest dans les *Faux mé-*

(1) Il n'y fut cependant pas complet. Voici ce que mon confrère et ami Jules Claretie écrivait, à ce sujet, le 24 février 1868 :

« Bressant est charmant dans Don Juan, mais rien que charmant. Ses costumes sont délicieux, il les porte à ravir; il va et vient avec une aisance et une grace parfaites. C'est le plus élégant Don Juan qui se puisse imaginer. Je vois bien le séducteur, mais je cherche le penseur. Cette double physionomie du personnage. Bressant ne l'a pas indiquée. Le rôle est composé trop uniformément, et j'y voudrais plus de nuances, plus d'ironie, plus d'accent. » (*La Vie moderne au théâtre*, t. 1er, Paris, G. Barba, 1869.)

nages (7 janvier 1869.) Ce M. Ernest, digne précurseur par endroits du M. Alphonse de Dumas fils, est un grand seigneur tombé aussi bas que possible et auquel il reste cependant quelques bribes de sa dignité et de son honneur disparus. Grâce à Bressant, ce personnage dégradé ne descendait jamais jusqu'au répugnant ni jusqu'à l'odieux ; on retrouvait toujours, dans le vieux beau déguenillé et abruti qu'il représentait, comme une trace constamment visible de l'homme élégant et distingué qu'il avait d'abord été. Bressant avait notamment fait un chef-d'œuvre d'interprétation du deuxième acte de cette pièce.

Les événements de 1870 surprirent Bressant au milieu de son congé annuel et pendant qu'il était éloigné de Paris; leur terrible rapidité l'empêcha de rentrer à temps dans la ville fermée, et il dut, à son vif regret, passer les durs mois du siége loin de son théâtre et de ses camarades, dont la plupart faisaient partie de la garde nationale ou de la mobile (1). La conduite

(1) M. Perrin, administrateur de la Comédie-Française, a bien voulu m'autoriser à faire reproduire, en *fac-simile*, la lettre que Bressant, alors en congé, écrivit à son prédécesseur, M. Edouard Thierry, le 13 août 1870, pour lui offrir ses services, que la précipitation des événements ne lui permit pas d'utiliser. On trouvera cette lettre à la fin de la présente brochure.

des artistes de la Comédie-Française, comme celle d'ailleurs de la plupart des artistes des autres théâtres de Paris, fut alors des plus louables ; pendant que quelques-unes des dames sociétaires les plus connues se faisaient sœurs de charité à l'ambulance ouverte à leur théâtre (1), on voyait les acteurs, sociétaires comme pensionnaires, prendre leur part active et périlleuse de la défense, si périlleuse même qu'un d'entre eux, ce pauvre Seveste, trouva une mort glorieuse sur le champ de bataille de Buzenval (2).

Bressant rentra à Paris après la chute de la Commune, mais le charmant comédien était déjà frappé des premières atteintes du mal qui devait bientôt l'éloigner de la scène ; il reparut cepen-

(1) L'ambulance du Théâtre-Français, organisée par MM. Ed. Thierry, administrateur de la Comédie-Française; L. Guillard, archiviste, et Verteuil, secrétaire général, avait pour ambulancières : Mmes Favart, Lafontaine, Jouassain, Madeleine Brohan, Riquer, E. Dubois, D. Marquet. Les médecins étaient : MM. Nélaton, Richet, Denonvilliers, Coqueret, Mallez et Firmin. Cette ambulance, installée dans les foyers, comptait vingt lits.

(2) Didier-Jules Seveste, né à Paris, le 4 août 1846, avait débuté à la Comédie-Française, le 10 novembre 1863, dans le rôle de Petit-Jean des *Plaideurs*. Mortellement blessé à Buzenval, il fut transporté à l'ambulance du Théâtre-Français, où il dut subir l'amputation de la jambe. Nommé chevalier de la Légion d'honneur le 25 janvier, il succomba peu après. Ses obsèques, auxquelles toute la Comédie-Française assista, eurent lieu le 31 janvier. Seveste était cavalier volontaire aux Carabiniers parisiens.

dant au Théâtre-Français, le 25 juillet 1871, dans le rôle d'Alceste du *Misanthrope ;* il reprit encore, mais déjà avec certains symptômes d'incertitudes et de défaillances dans son talent ordinairement si sûr de lui-même, *Adrienne Lecouvreur,* le *Chandelier* et *Marion Delorme ;* il créa aussi deux petites pièces en un acte, la *Part du Roi,* de Catulle Mendès, et l'*Acrobate,* d'Octave Feuillet, mais il abandonna bien vite ces divers rôles et préluda à sa retraite définitive par une longue absence de dix mois destinée à remettre sa santé plus gravement compromise. Cette absence, commencée au début de l'année 1874, se prolongea jusqu'en février 1875. Le 25 de ce dernier mois, Bressant rentra dans le *Verre d'eau,* qu'il joua cinq fois de suite, puis la fatigue l'ayant repris de nouveau, il ne se montra plus que dans des rôles de pièces en un acte, et il donna ainsi, jusqu'au 13 mai, quinze représentations qui furent absolument ses dernières (1). Le *Post-Scriptum,* d'Émile Augier, où il avait tant d'esprit, de distinction et de belle humeur dans le personnage d'un galant du grand monde,

(1). Voici le détail de ces quinze dernières représentations : 25 et 28 février, et 2, 7 et 14 mars : Le *Verre d'eau;* 16 et 18 mars : *Un Cas de conscience;* 23 mars : *Un Caprice;* 6 et 15 avril : Le *Legs;* 20 et 22 avril : *Il faut qu'une porte soit ouverte ou fermée;* 27 et 29 avril : Le *Bougeoir* 13 mai : Le *Post-Scriptum.*

à la manière des comtes et des marquis modernes d'Alfred de Musset, le *Post-Scriptum* est la dernière pièce qu'il ait jouée sur la scène de la Comédie-Française (13 mai 1875).

La Société du Théâtre-Français, quelque préjudice que dût lui causer l'absence de Bressant, ne pouvait songer à se séparer définitivement d'un artiste auquel elle devait tant d'excellentes représentations et qui avait jeté, durant vingt années, un tel lustre et un si vif éclat sur son répertoire moderne. Elle donna donc à Bressant tout le temps nécessaire pour se rétablir, en le maintenant sur la liste des sociétaires en activité, avec des droits et avantages égaux à ceux qu'il avait pendant son service. Cette situation lui fut même conservée plus d'un an et demi, tant ses camarades avaient le désir et l'espérance de le voir prochainement reprendre sa brillante place parmi eux. Hélas! il n'en devait pas être ainsi; la maladie de Bressant — un mal de langueur, de fatigue et d'épuisement — a persisté, et, cette fois, c'est Bressant lui-même qui vint prévenir une décision que cependant la Comédie, en considération de ses éminents services, eût probablement toujours hésité à prendre. Au mois de novembre dernier, Bressant adressa à l'administrateur général, M. Emile Perrin, sa démission basée sur le mauvais état de

sa santé qui ne lui permettait pas d'espérer un rétablissement assez complet pour qu'il pût reparaître sur la scène. Il fixait lui-même à la date du 1er février 1877, l'époque de sa retraite définitive, ce qui lui constitue exactement vingt-trois ans de services à la Comédie-Française (1).

Bressant continuera cependant sa classe au Conservatoire, où il est professeur de déclamation dramatique. Je ne saurais dire, par exemple, s'il a jamais été un excellent maître ou, du moins, un maître complet. C'est du fond de son fauteuil, duquel, paraît-il, il ne bouge guère, que Bressant fait et dirige son cours. Il a dû donner à ses élèves de parfaites leçons de diction et leur enseigner l'art de parler nettement et élégamment, mais il est à douter qu'il leur ait appris la tenue en scène, les grandes allures et le suprême bon ton qu'il possédait à un si haut degré; on peut dire de lui qu'il est plutôt un professeur théorique que pratique. Dans la liste de ses élèves qui ont percé, il

(1) Les membres du Comité du Théâtre-Français, en accusant réception à Bressant de sa lettre de démission, lui firent exprimer leur sympathie et leurs regrets dans des termes aussi affectueux que délicats. — Bressant se retire avec une pension d'environ 6,000 francs. Il a, en outre, la reprise de ses fonds sociaux, qui s'élèvent à une centaine de mille francs.

n'en est que quelques-uns qui se soient élevés au-dessus de la moyenne ordinaire (1).

En dehors du théâtre, Bressant demeurait l'homme du monde, parfait gentilhomme que nous avons connu à la scène. Il avait le goût du grand confortable ; il aimait les arts, les tableaux, les chevaux, recevait grandement, avait table ouverte, était généreux et volontiers prodigue. C'était un véritable grand seigneur qui avait le cœur sur la main, était très sociable et serviable pour ceux qu'il connaissait, mais qui tenait les autres à distance, car il redoutait les nouvelles relations. Au théâtre, il restait éloigné de toutes les coteries et de toutes les intrigues ; aussi, comme il ne disait jamais de mal de personne et que chacun appréciait la loyale indépendance et la nette franchise de son caractère, il était estimé et aimé de tout le monde.

(1) On retrouve aujourd'hui quelques-uns de ses élèves sur les scènes suivantes :

Théâtre-Français : M^{mes} Croizette, Martin, Samary ; MM. Mounet-Sully, Baillet, Villain ;

Odéon : M^{lle} Volsy ; M. Amaury ;

Gymnase : M^{mes} Dupuis, Persoons ; M. Fréd. Achard ;

Vaudeville : M^{lle} Pierski ; M. Carré ;

Palais-Royal : M. Bourgeotte ;

Troisième-Théâtre-Français : M. Paul Desclée, frère de la célèbre et regrettée actrice du Gymnase.

Je ne reviens à sa vie privée que pour dire qu'il perdit sa première femme, M`^{lle}` Dupont, le 1`^{er}` juillet 1869 (1); il vivait depuis longtemps séparé d'elle pour « incompatibilité d'humeur. » Il se remaria peu de temps après sa mort. Il avait eu d'elle une fille, M`^{lle}` Alix Bressant, que tout Paris a connue et qui a même joué un moment la comédie au théâtre du Vaudeville, où elle a débuté, en octobre 1859, dans les *Dettes de Cœur*, comédie d'Auguste Maquet. Elle a ensuite donné quelques romans et entre autres *une Paria* (2), puis elle a quitté Paris pour épouser un riche personnage, le prince russe Michel Kotchubey, qui l'a laissée veuve avec quatre enfants. Elle a toujours vécu depuis éloignée de France, et même, dit-on, un peu en froid avec son père.

Et maintenant, il ne me semble pas nécessaire de

(1) M`^{me}` Bressant demeurait à Paris au n° 157 du faubourg Saint-Honoré; elle avait cinquante et un ans. Ses funérailles eurent lieu le 3 juillet, à l'église S`^t`-Philippe-du-Roule. La plupart des artistes de la Comédie-Française y assistèrent, ainsi que la haute administration du théâtre. L'année suivante, il y eut service de bout-de-l'an, le 1`^{er}` juillet. Les lettres de faire part mentionnaient outre son mari, M. Bressant, la princesse Alix Kotchubey et le prince Michel Kotchubey, sa fille et son gendre; les princes Michel et Léon, et les princesses Marianne et Nathalie Kotchubey, ses petits-enfants.

(2) Un vol. in-18 publié à la librairie du *Petit Journal* (1865). Elle a donné un deuxième roman, sous le titre de *Gabriel Pinson*, en 1857 (in-18).

résumer ici un jugement définitif sur le remarquable artiste que la Comédie-Française vient de perdre, il ressort suffisamment de cette rapide étude. Bressant a été un des artistes à la fois les plus heureux et les plus sympathiques de notre temps ; il a eu tous les succès, et son nom se perpétuera certainement au théâtre par le souvenir du charme exquis de ses manières, de la finesse et de l'habileté de son jeu et surtout de l'incomparable élégance de toute sa personne. Enfin — et cela nous le disons en dépit des réserves que nous avons faites, car la critique ne doit jamais perdre ses droits — son genre de mérite a été si grand, son talent si réel, ses succès si constants, qu'il est possible que le Théâtre-Français découvre un jour quelqu'un qui lui succédera dans son vaste répertoire, — mais sans l'y remplacer jamais !...

Février 1877.

LISTE GÉNÉRALE

DES ROLES CRÉÉS OU REPRIS

PAR

M. BRESSANT

A PARIS ET A SAINT-PÉTERSBOURG

THÉATRE DES VARIÉTÉS

(CRÉATIONS ET REPRISES)

1833

1. —13 avril. (Débuts). Les *Amours de Paris*, vaudeville en 2 actes, de Dumersan. — Oscar.
2. — 6 mai. Le *Caleb de Walter Scott*, vaudeville en un acte, de Dartois et Eugène. — Édouard.

3. —22 août. (Première création). La *Salle de bains*, vaudeville en 2 actes, de Decomberousse et Antier. — Valentin.

1834

4. — Le *Baptême du Petit Gibou*, vaudeville en 2 actes, de Dumersan et Jaime. — Adolphe.
5. — *Folbert ou le Mari de la cantatrice*, vaudeville en un acte, de Léon, Jaime et Jules. — Le Baron.
6. — La *Prima-Donna*, vaudeville en un acte, de Jules et Achille. — Pippo.
7. — *Madame d'Egmont*, comédie-vaudeville en 3 actes, d'Ancelot et Decomberousse. — Ant. Renaud.

1835

8. — Le *Tapissier*, vaudeville en 3 actes, d'Ancelot et Decomberousse. — Auvray.
9. — Le *Bal des Variétés*, folie-vaudeville en 2 tableaux, de Jules et de Leuven. — Un Jeune Homme.
10. — Le *Père Goriot*, vaudeville en 3 actes, de Théaulon et Jaime. — Eugène.
11. — *L'If de Croissey*, comédie en 2 actes, de Desvergers, Varin et Laurencin. — Augustin.
12. — *Une Camarade de pension*, comédie en 2 actes, d'Ancelot et Duport. — Amédée.
13. — *Une Femme qui se venge*, vaudeville en un acte, de Dennery. — Alfred.
14. — *Un Mois de fidélité*, vaudeville en un acte, d'Achille et Moreau. — Alfred.

15. — *Roger*, vaudeville en 2 actes, de Mallian et Achille. — Charles.

1836

16. — *Mila*, vaudeville en un acte, de Dupin et Mennechet. — Norval.
17. — *Monsieur Danières*, vaudeville en un acte de Dumersan. — Bermont.
18. — Le *Marquis de Brunoy*, vaudeville en 5 actes, de Théaulon et Jaime. — Le comte de Provence.
19. — *Prisonnier d'une femme*, vaudeville en un acte, de Cormon et Lagrange. — Renneval.
20. — *Kean, ou Désordre et Génie*, drame en 5 actes, d'Alexandre Dumas. — Prince de Galles.
21. — L'*Epée de mon père*, comédie en un acte, de Charles Desnoyers et Antonin. — Henri.

1837

22. — Le *Chevalier d'Eon*, comédie en 3 actes, de Bayard et Dumanoir. — Le Chevalier d'Eon.
23. — L'*Etudiant et la grande Dame*, vaudeville en 2 actes, de Scribe et Mélesville. — Ferdinand.
24. — *Judith*, vaudeville en 2 actes, de Bayard et Dumanoir. — Arthur.

THÉATRE IMPÉRIAL

DE SAINT-PÉTERSBOURG

(LISTE COMPLÈTE DES CRÉATIONS ET REPRISES)

1838

25.— 17 décembre (1). *Henri III et sa Cour*, drame en 5 actes, d'Alexandre Dumas. — Saint-Mégrin.

1839

26.— 17 Janvier. *Arthur ou seize ans après*, drame en 2 actes, de Dupeuty, Fontan et Davrigny. — Sir Arthur.
27.— Le *Mariage en capuchon*, vaudeville en 2 actes, de Lagrange et Cormon. — Don Raphaël.
28.— 27 janvier. La *Marquise de Senneterre*, comédie en 3 actes, de Duveyrier et Mélesville.— Le Marquis.
29.— Les *Deux pigeons*, vaudeville en 4 actes, de Michel, Masson et Xavier. — Emmanuel.
30.— 6 avril. *Un Procès criminel*, comédie en 3 actes, de Rosier. — Léon de Montigny.
31.— 13 avril. La *Dame et la Demoiselle*, pièce en 4 actes, d'Empis et Mazères. — Ernest de Circourt.

(1) Toutes les dates sont celles de l'ancien style.

32. — 20 avril. *Clary ou l'Attente*, drame en 1 acte, en vers, de M^me Marie de Senan. — Léonce d'Herbin.

33. — *Mathias l'invalide ou l'Orphelin mystérieux*, comédie-vaudeville en 2 actes, de Bayard, Léon et Picard. — Thierry.

34. — 29 avril. *Tartufe*, comédie de Molière. — Valère.

35. — 30 avril. *Mademoiselle de Belle-Isle*, comédie en 5 actes, d'Alexandre Dumas. — D'Aubigny.

36. — 27 juin. Les *Enfants d'Édouard*, drame en 3 actes et en vers, de Casimir Delavigne. — Buckingham.

37. — 23 juillet. Le *Protégé*, vaudeville en un acte, de Rosier. — Charles Maucour.

38. — 19 août. La *Comédienne de Venise*, drame en 3 actes, d'Anicet Bourgeois. — Rodolfo.

39. — 2 septembre. *Gabrielle ou les Aides de camp*, comédie-vaudeville en 2 actes, d'Ancelot et Paul Duport. — Marquis de Gardanne.

40. — 12 septembre. — L'*Étudiant et la grande Dame*, comédie en 2 actes, de Scribe et Mélesville — Ferdinand.

41. — 16 septembre. Les *Deux jeunes Femmes*, drame en 5 actes, de Saint-Hilaire. — Henri Lubert.

42. — 28 septembre. La *Prima-Donna*, vaudeville en un acte, d'Achille et Jules. — Pippo.

43. — 30 septembre. *Eugénie Launay*, drame en 2 actes, de Bayard. — M. Edgard.

44. — Le *Gamin de Paris*, vaudeville en 2 actes, de Bayard et Vanderbuch. — Joseph.

45. — 14 octobre. — L'*Orage ou un Tête-à-Tête*, comédie en un acte, de Laurencin. — Maurice Féron.

46. — 28 octobre. *Un Ange au sixième étage,* comédie en un acte, de Stéphan et Théaulon. — Le chevalier de Guercy.
47. — *Heureuse comme une princesse*, comédie en 2 actes, d'Ancelot et Laborie. — Le chevalier de Bagneux.
48. — 10 novembre. *Un Ménage parisien*, drame en 2 actes, de Laurencin et Edouard Monnais. — Olivier de Launay.
49. — 10 novembre. *Maria* ou *l'Épave*, drame en 2 actes, de Paul Foucher et Laurencin. — Frédéric Bréville.
50. — 27 novembre. Le *Mariage de Figaro*, comédie en 5 actes, de Beaumarchais. — Comte Almaviva.
51. — 9 décembre. *Madame de Brienne*, drame en 2 actes, de Saint-Yves et Raoul. — Lucien.
52. — 20 décembre. L'*Ombre d'un Amant*, vaudeville en un acte, de Fournier et Clairville. — Pontois.
53. — Le *Toreador*, opéra-vaudeville en 3 tableaux, de Mélesville et Duveyrier. — Léon de Bray.

1840

54. — 9 janvier. Le *Cheval de Créqui*, comédie-vaudeville en 2 actes et 3 parties de Decomberousse et Léon d'Amboise. — Olivier Gombault.
55. — *Simple histoire*, vaudeville en un acte, de Scribe. — Lord Frédéric.
56. — 19 janvier. Les *Trois Beaux-Frères*, vaudeville en un acte de Bayard et Sauvage. — Léon de Torsy.
57. — 2 février. Le *Proscrit*, drame en 5 actes, de Frédéric Soulié. — Le vicomte Arthur.

58.— Les *Précieuses ridicules*, comédie de Molière. — Lagrange.
59.—20 avril. La *Camaraderie*, comédie en 5 actes, de Scribe. — Edouard de Varennes.
60.—30 avril. La *Calomnie*, comédie en 5 actes, de Scribe. — Le vicomte de Saint-André.
61.—21 mai. Les *Enfants de troupe*, drame-vaudeville en 2 actes, de Bayard et Biéville. — Trim.
62.—15 juin. *Clermont ou une Femme d'artiste*, drame-vaudeville en 2 actes, de Scribe et Vanderbuch. — Clermont.
63.—18 juin. Le *Démon de la nuit*, vaudeville en 2 actes de Bayard et Étienne Arago. — Le prince Frédéric.
64.— 6 juillet. Le *Chevalier de Saint-Georges*, drame en 3 actes, de Mélesville et Roger de Beauvoir. — Le chevalier de Saint-Georges.
65.— *Indiana et Charlemagne*, vaudeville en un acte, de Bayard et Dumanoir. — Charlemagne.
66.—23 juillet. *Têtes-Rondes et Cavaliers*, drame en 3 actes, de Scribe et Xavier. — Lord A. Clifford.
67.—17 août. *Fragoletta*, vaudeville en 2 actes, de Bayard et Vanderbuch. — Arthur Rutland.
68.— 5 septembre. *Un Secret*, drame-vaudeville en 3 actes, d'Arnould et Fournier. — Emmanuel Laville.
69.— 4 octobre. Le *Secret d'un Soldat*, drame-vaudeville en 3 actes, de Michel Masson. — Julien.
70.—19 octobre. *Bocquet père et fils*, vaudeville en 2 actes, de Laurencin, Marc-Michel et Labiche. — Gustave.

71. — 16 novembre. *Vingt-six ans*, comédie en 2 actes, de Dartois et Bournonville. — Saint-Clair.
72. — 29 novembre. *L'Ecole des Journalistes*, comédie en 5 actes, en vers, de M™ E. de Girardin. — Edgard de Norval.
73. — *Le Roi de quinze ans* ou *Vouloir c'est pouvoir*, vaudeville en 2 actes, d'Ancelot et Decomberousse. — Ruy Gomès.
74. — 13 décembre. *La Grand'Mère* ou les *Trois Amours*, comédie en 3 actes, de Scribe. — Amédée.
75. — Les *Trois Ages*, vaudeville en un acte, d'E. Arago et Lubize. — Nestor d'Hervilliers.

1841

76. — 7 janvier. *Marie Rémond*, drame en 3 actes, de Lockroy et A. Bourgeois. — Édouard Rémond.
77. — 16 janvier. *Marguerite*, drame en 3 actes, de M™ Ancelot. — Comte Albert de Saint-Méry.
78. — 24 janvier. Le *Verre d'eau*, comédie en 5 actes, de Scribe. — Bolingbroghe.
79. — 10 avril. La *Nouvelle Fanchon*, drame-vaudeville en 5 actes, de Dennery et G. Lemoine. — Marquis de Sivry.
80. — 17 avril. *Quitte ou Double*, vaudeville en 2 actes, de Ancelot et P. Duport. — Marquis de Blandas.
81. — 26 avril. *Cicily* ou le *Lion amoureux*, drame-vaudeville en 2 actes, de Scribe. — Lord Georges de Newcastle.
82. — 17 mai. Le *Commis et la Grisette*, vaudeville en un acte de Paul de Kock et Charles. — Robineau.

83. — 31 mai. *En pénitence*, vaudeville en un acte, d'Anicet Bourgeois. — Chevalier de Fronsac.

84. — 14 juin. *Une Femme est un Ange*, drame-vaudeville en 3 actes, de Dupeuty et Deslandes. — Comte Frédéric de Klingtal.

85. — 5 juillet. *Tiridate* ou *Comédie et Tragédie*, vauville en un acte, de Narcisse Fournier. — Adrien.

86. — 15 juillet. — La *Fausse Agnès*, comédie en 3 actes, de Destouches. — Léandre.

87. — 2 septembre. *Un Mariage sous Louis XV*, comédie en 5 actes, d'Alexandre Dumas. — Comte de Candale.

88. — 24 septembre. *Un Pont-Neuf*, vaudeville en un acte, de Aycard et Emmanuel. — Chevalier de Vaudreuil.

89. — 4 octobre. — Un *Duel sous Richelieu*, drame en 3 actes, de Lockroy et Boden. — Comte de Chalais.

90. — 9 octobre. Les *Souvenirs de la Marquise de V...*, comédie en un acte, de N. Fournier. — Gustave de Mergy.

91. — 18 octobre. *Un de plus*, vaudeville en 3 actes, de Paul de Kock et Dupeuty. — Henri Belmont.

92. — 28 octobre. Le *Jeune mari*, comédie en 3 actes, de Mazères. — Oscar de Beaufort.

93. — 30 octobre. Le *Jeu de l'amour et du hasard*, comédie en 3 actes, de Marivaux. — Mario.

94. — 13 novembre. La *Famille Riquebourg*, vaudeville en un acte, de Scribe. — Georges.

95. — 22 novembre. *L'Héritier d'un grand nom*, drame-vaudeville en 3 actes, de Félicien Malefille et Roger de Beauvoir. — Charles.

96.—27 novembre. *Un Mari du bon temps*, vaudeville en un acte, de Léon et Regnault. — Comte de Morlay.

97.— 5 décembre. *Le Conseiller-Rapporteur*, comédie en 3 actes, de Casimir Delavigne. — Dorante.

98.— Les *Deux Voleurs*, opéra en un acte, de Brunswick, musique de L. Maurer. — Le marquis de Solanges.

99.—20 décembre. *Trois Œufs dans un panier*, vaudeville en un acte, de Longpré. — Ulric.

1842

100.— 9 janvier. Le *Bourgeois gentilhomme*, comédie de Molière. — Cléante.

101.— Les *Deux pages de Bassompierre*, vaudeville en un acte, de Varin, Arago et Desvergers. — Le maréchal de Bassompierre.

102.—17 janvier. Le *Malade imaginaire*, comédie de Molière. — Un des Docteurs, dans la cérémonie.

103.—24 janvier. *Une Chaîne*, comédie en 5 actes, de Scribe. — Emmeric.

104.—5 février. Les *Fées de Paris*, vaudeville en 2 actes, de Bayard. — Lucien Desroches.

105.— Le *Vicomte de Létorières*, vaudeville en 3 actes, de Bayard et Dumanoir. — Létorières.

106.—14 février. *Pour mon fils*, vaudeville en 2 actes, de Bayard et Jaime. — Ernest de Beaumont.

107.—22 février. Les *Pénitents blancs*, vaudeville en 2 actes, de Varner.— Vicomte de Danville.

108.—27 avril. La *Gageure imprévue*, comédie en un acte, de Sedaine.— Détieulette.

109.— Le *Mariage de raison*, vaudeville en 2 actes, de Scribe. — Édouard.

110.—16 mai. *Madame de Croustignac*, vaudeville en 2 actes, de Mélesville et Carmouche.— Nestor.

111.—12 septembre. Le *Voyage à Pontoise*, comédie en 3 actes, de Alph. Roger et Gust. Vaez. — Thierry.

112.—15 octobre. Le *Premier Chapitre*, comédie en un acte, de Léon Laya. — Le vicomte Ernest.

113.—24 octobre. La *Dot de Suzette*, drame en 4 actes, de Dinaux et G. Lemoine. — Adolphe de Senneterre.

114.—21 novembre. *Émery*, comédie de Boulé, Rimbaud et Dupré. — Alfred Ménard.

115.— 4 décembre. La *Jolie Flamande*, comédie en 2 actes, de Duveyrier. — Charles-Quint.

116.— Le *Château de la Roche Noire*, vaudeville en un acte, de Siraudin. — René.

117.—19 décembre. Les *Circonstances atténuantes*, vaudeville en un acte, de Mélesville, Labiche et Lefranc. — De Valory.

1843

118.— 9 janvier. *Salvoisy ou le Fou par amour*, vaudeville en 2 actes, de Scribe. —Georges de Salvoisy.

119.— *Un Bas-Bleu*, vaudeville en un acte, de Langlé, de Villeneuve et Fournier. — Les cinq rôles d'homme.

120.—16 janvier. *Davis ou le bonheur d'être fou*, vaudeville en 2 actes, de Fournier. — Davis.

121.—29 janvier. *L'Hôtel de Rambouillet*, vaudeville en 3 actes, de madame Ancelot. — Marquis de Sévigné.

122.— 6 février. *Madame Favart*, vaudeville en 3 actes, de Xavier et Masson. — Favart.

123.— Le *Loup dans la bergerie* vaudeville en un acte, de Dumanoir et Brisebarre. — Camille Brandebourg.

124.—29 avril. La *Fiole de Cagliostro*, vaudeville en un acte, d'Anicet, Dumanoir et Brisebarre. — Réginald.

125.—11 mai. *Mademoiselle de Bois-Robert* ou les *Deux Gardes-Chasse*, vaudeville en 2 actes, de Fournier. — Georges.

126.—25 mai. *Isaure*, vaudeville en 3 actes, de Théodore, Benjamin et Francis, musique nouvelle d'Ad. Adam. — Jules de Saint-Vallier.

127.—19 juin. *Un Péché de jeunesse*, vaudeville en un acte, de Samson et Jules de Wailly. — Ernest Déricourt.

128.—24 août. La *Fille de Figaro*, vaudeville en 5 actes, de Mélesville. — Victor d'Hérigny.

129.— 7 septembre. Le *Fin Mot*, vaudeville en un acte, de Paul Dandré. — Deligny.

130.—11 septembre. Le *Bouffon du prince*, vaudeville en 2 actes, de Mélesville et Xavier. — Duc de Ferrare.

131.—12 septembre. Le *Caleb de Walter Scott*, vaudeville en un acte, de Dartois et Eugène. — Le comte Henri Douglas.

132. — 2 octobre. *Prisonnier d'une femme*, vaudeville en un acte, de Lagrange et Cormon. — Adolphe Renneval.

133. — 3 octobre. Le *Mariage au tambour*, vaudeville en 3 actes. — Lambert.

134. — 9 octobre. *Eulalie Pontois*, drame en 5 actes et un prologue, de Fréd. Soulié. — Manuel Torcy.

135. — 23 octobre. *Le Métier et la Quenouille*, vaudeville en 2 actes, de Bayard et Dumanoir. — Colonel d'Angennes.

136. — 20 novembre. *Hermance ou un an trop tard*, vaudeville en 3 actes, de M^{me} Ancelot. — Comte Alfred de Selcourt.

137. — 27 novembre. *Les Blancs et les Bleus*, drame lyrique en trois actes, de X..., musique de L. Maurer. — Ch. de Rostaing.

138. — 4 décembre. *Un Premier amour*, drame-vaudeville en 2 actes, de Bayard et Vanderbuch. — Edmond.

139. — 21 décembre. Les *Trois Bals*, vaudeville en 3 actes, de Bayard. — Albert.

140. — 11 décembre. La *Marquise de Rantzau ou la Nouvelle Mariée*, vaudeville en 2 actes, de J. de Prémaray. — Ch. de Livry.

1844

141. — 11 janvier. *Madame de Lafaille*, drame en 5 actes, d'Anicet Bourgeois et G. Lemoine. — Georges de Garran.

142. — *Paris, Orléans et Rouen*, vaudeville en 3 actes, de Bayard et Xavier. — Gamba.

143. — 27 janvier. Les *Deux Brigadiers*, vaudeville en 2 actes, de Rosier. — Ramandor.

144. — 8 avril. *Une Passion secrète*, comédie en 3 actes, de Scribe. — Léopold de Mandeville.

145. — 15 avril. *Un Moyen dangereux*, proverbe en un acte, d'H. Auger. — Octavien Dubourg.

146. — 22 avril. *Marcel ou l'Intérieur d'un ménage*, drame en 4 actes, d'H. Auger. — Marcel Gauthier.

147. — 27 avril. *L'Extase*, vaudeville en 3 actes, de Lockroy et Arnould. — Rodolphe Verner.

148. — 6 mai. *Paris bloqué*, vaudeville en 3 actes, de Maurel-Dupeyré. — Le chevalier de Montmor.

149. — 13 mai. *Loïsa*, vaudeville en 3 actes, de Mme Ancelot. — Louis Kerven.

150. — 18 mai. *Quand l'amour s'en va*, vaudeville en un acte, de Laurencin et Marc-Michel. — Jules de Mérigny.

151. — 25 mai. La *Veille du mariage*, vaudeville en un acte, d'Emile Vernisy. — Léon de Marçay.

152. — 24 juin. *L'Ogresse ou un mois au Pérou*, vaudeville en 2 actes, de Paul Vermond. — Gaston Durville.

153. — 7 septembre. Le *Mari à la campagne*, comédie en 3 actes, de Bayard et Jules de Wailly. — César Poligny.

154. — 24 septembre. Les *Deux Serruriers*, drame en 5 actes, de Félix Pyat. — Georges Davis.

155. — 7 octobre. *Satan ou le Diable à Paris*, vaudeville en 4 actes, avec prologue et épilogue, de Clairville et Damarin. — Fernand de Mauléon.

156.— 17 octobre. *Marjolaine*, vaudeville en un acte, de Dennery et Cormon. — Pierrot.

157.— 28 octobre. *Une Maîtresse anonyme*, vaudeville en 2 actes, de Léon Laya. — Maurice Delamarre.

158.— 4 novembre. La *Ciguë*, comédie en 2 actes, d'Emile Augier. — Clinias.

159 — 11 novembre. *Lucio ou le Château de Valenzas*, drame en 5 actes et 6 tableaux, de Paul Foucher et Alboize. — Lucio de Monzoni.

160.— 25 novembre. La *Peau du lion*, vaudeville en 2 actes, de Léon Laya. — Henri de Kervant.

161.— 12 décembre. Les *Fourberies de Scapin*, comédie de Molière. — Léandre.

162.— 5 décembre. *Stella ou la Citadine du mont des Géants*, drame en 4 actes et 6 tableaux, d'Anicet Bourgeois. — Ernest de Friedberg.

1845

163.— 30 janvier. L'*Homme au masque de fer*, drame en 5 actes, de Fournier et Arnould. — Gaston.

164.— La *Chambre verte*, vaudeville en 2 actes, de Desnoyers et Dauvin. — Duc de Chavigny.

165.— 15 février. *Un Jour de liberté*, vaudeville en 3 actes, de Mme Ancelot. — Armand de Théligny.

THÉATRE
DU GYMNASE DRAMATIQUE

A PARIS

1° — CRÉATIONS (1)

1846

166.— 26 mai. *Juanita*, vaudeville en 2 actes, de Bayard et Decomberousse. — Charancey.

167.— 5 août. *Clarisse Harlowe*, comédie en 3 actes, de Dumanoir, Clairville et Léon Guillard. — Lovelace.

168.— 5 décembre. La *Protégée sans le savoir*, comédie en un acte, de Scribe. — Albert.

1847

169.— 2 février. *Irène ou le Magnétisme*, vaudeville en 2 actes, de Scribe et Lockroy. — Henri.

170.— 6 avril. *Daranda ou les grandes passions*, comédie en 2 actes, de Scribe et Legouvé. — Valbert.

(1) Voyez ci-après pour les débuts de M. Bressant, au Gymnase, la liste des quelques reprises qu'il fit à ce théâtre.

171.—14 juillet. *Charlotte Corday*, comédie en 3 actes, de Dumanoir et Clairville. — Henri.

172.—31 juillet. *Un Mari anonyme*, comédie en 2 actes. — Dom Fernand.

1848

173.—24 janvier. *Léonie*, comédie en un acte, de Léon Laya. — Frédéric.

174.—29 mars. *Royal-Pendard*, comédie-vaudeville en 2 actes. — Marcillac.

175.—19 mai. *Horace et Caroline*, comédie en 2 actes, de Bayard et de Biéville. — Horace.

176.—11 septembre. La *Comtesse de Sennecey*, comédie en 3 actes. — Le Comte.

177.—14 novembre. *O Amitié!* comédie en 3 actes, de Scribe. — Léopold.

1849

178.—30 mars. *Gardée à vue*, comédie en un acte, de Bayard et de Biéville. — De Caumont.

179.— 9 mai. *Eléazar Chalamel ou Une assurance sur la vie*, vaudeville en 3 actes. — Chalamel.

180.— 2 juin. *Brutus, lâche César!* comédie en un acte, de Rosier. — Mornand.

181.— 7 juillet. *Quitte pour la peur*, proverbe en 3 tableaux, d'Alfred de Vigny. — Le Duc.

182.—31 juillet. *Mauricette*, comédie en 4 actes. — De Rosemadec.

183.—27 octobre. Le *Bal du Prisonnier*, comédie en un acte, de Guillard et Decourcelles. — Le Comte.

1850

184.— 5 janvier. *Diviser pour régner*, comédie en un acte, de Decourcelles. — Le Comte.
185.— 8 février. Les *Bijoux indiscrets*, comédie en 2 actes, de Bayard et Mélesville. — Julio d'Amalfi.
186.—28 mars. *Monk*, comédie en 5 actes, de G. de Wailly. — Monk.
187.—19 août. *Faust et Marguerite*, pièce en 4 tableaux, de Michel Carré. — Faust.
188.— 4 octobre. *Un Divorce sous l'Empire*, comédie en 2 actes, de Bayard et de Corval. — André.
189.—28 décembre. Les *Mémoires du Gymnase*, prologue de réouverture en un acte, de Dumanoir et Clairville — Paillasse.
190.— Le *Canotier*, vaudeville en un acte, de Bayard et Sauvage. — Amilcar.

1851

191.— 4 février. Le *Collier de perles*, comédie en 3 actes, de Mazères. — Richardson.
192.—12 mars. *Manon Lescaut*, comédie en 5 actes, de Th. Barrière et Marc Fournier. — Desgrieux.
193.—1er juillet. *Henriette et Lucien ou Si Dieu le veut*, comédie en 2 actes, de Bayard et Biéville. — — Lucien.

194.—26 novembre. Le *Mariage de Victorine*, comédie en 3 actes, de George Sand. — Alexis Vanderk.

1852

195.— 9 février. *Madame Schlick*, comédie en un acte, de Varner. — Walsberg.

196.— 3 mars. Les *Vacances de Pandolphe*, comédie en 3 actes, de M^me Sand. — Pedrolino.

197.—20 mars. Le *Piano de Berthe*, vaudeville en un acte, de Th. Barrière et Jules Lorin. — Frantz.

198.— 8 mai. *Une Petite-Fille de la Grande Armée*, comédie en deux actes, de Th. Barrière et Victor Perrot. — Redon.

199.— 1^er juin. *Un Soufflet n'est jamais perdu*, comédie en 2 actes, de Bayard. — Dauvergne.

200.—10 juillet. *Par les Fenêtres*, comédie en un acte, d'Amédée Achard. — Ernest.

201.—25 novembre. *Un Fils de famille*, comédie en 3 actes, de Bayard et de Biéville. — Armand.

1853

202.—19 mars. *Philiberte*, comédie en 3 actes, en vers, d'Emile Augier. — Le chevalier de Talmay.

203.—13 septembre. Le *Pressoir*, comédie en 3 actes, de M^me Sand. — Valentin.

204.—15 septembre. *Diane de Lys*, comédie en 5 actes, d'Alex. Dumas fils. — Paul Aubry.

2° — PRINCIPALES REPRISES

205. — 21 février 1846. (Débuts). *Georges et Maurice*, vaudeville en 2 actes, de Bayard et Laya. — Maurice.
206. — Le *Changement de mains*, comédie en 2 actes, de Bayard et Lafont. — Alexis Romanowski.
207. — Les *Malheurs d'un amant heureux*, comédie en 2 actes, de Scribe. — Thémines.

COMÉDIE-FRANÇAISE

(CRÉATIONS ET REPRISES)

1854

208. — 6 février. (Débuts). Les *Femmes savantes*, comédie de Molière. — Clitandre.
209. — Première représentation de *Mon Étoile*, comédie en un acte, de Scribe. — Édouard d'Ancenis.
210. — 7 mars. Le *Verre d'eau*, comédie en cinq actes, de Scribe. — Bolingbroghe.
211. — 21 mars. *Un Caprice*, comédie en un acte, d'A. de Musset. — Chavigny.

212.— 7 juin. *Mademoiselle de Belle-Isle*, comédie en 5 actes, d'Alex. Dumas. — Richelieu.

1855

213.—15 janvier. Première représentation de la *Czarine*, drame en cinq actes, de Scribe. — Comte Sapiéha.

214.—28 mars. *L'Ecole des Bourgeois*, comédie en 3 actes, de Dallainval. — Moncade.

215.— 7 juin. Première représentation de *Par droit de Conquête*, comédie en 3 actes, de M. E. Legouvé. — Georges.

216.— 5 juillet. Les *Caprices de Marianne*, comédie en 3 actes, d'A. de Musset. — Octave.

217.—17 septembre. Première représentation (au Théâtre-Français) de la *Ligne droite*, comédie en un acte, de M. Marc Monnier. — Lucien.

218.—25 septembre. Les *Fausses Confidences*, comédie en 3 actes, de Marivaux. — Dorante.

219.—19 novembre. Première représentation de la *Joconde*, comédie en 5 actes, de Paul Foucher et Regnier. — Lucien.

1856

220.—21 janvier. Première représentation de *les Piéges dorés*, comédie en 3 actes, de M. Arthur de Beauplan. — Durantel.

221.—19 février. Le *Legs*, comédie en un acte, de Marivaux. — Le Marquis.

222.—26 mai. Première représentation (au Théâtre-Français) de *le Bougeoir*, comédie en un acte, de A. Caraguel. — De Lucenay.
223.—1er juillet. *Une Chaîne*, comédie en 5 actes, de Scribe. — Saint-Géran.
224.—17 septembre. Première représentation de *Fais ce que dois*, drame en 3 actes, en vers, de MM. Decourcelle et H. de Lacretelle. — François Ier.
225.—18 novembre. Première représentation de *le Berceau*, comédie en un acte, en vers, de J. Barbier et Michel Carré. — Gaston.
226.—27 novembre. Première représentation de *les Pauvres d'esprit*, comédie en 3 actes, de Léon Laya. — Prosper Rousseau.

1857

227.— 7 janvier. *Le Jeune Mari*, comédie en 3 actes, de Mazères. — Oscar de Beaufort.
228.—19 janvier. *Turcaret*, comédie en 5 actes, de Lesage. — Le Marquis.
229.—12 mars. Première représentation de *la Fiammina*, comédie en 4 actes, de Mario Uchard. — Lord Dudley.
230.—16 juin. Le *Barbier de Séville*, comédie en 4 actes, de Beaumarchais. — Le comte Almaviva.
231.—14 juillet. Le *Misanthrope*, comédie de Molière. — Alceste.
232.—1er août. Première représentation (à la Comédie-Française) de *Philiberte*, comédie en 3 actes, en vers, d'Emile Augier. — De Talmay.

233.—30 octobre. La *Calomnie*, comédie en 5 actes, de Scribe. — Raymond.

234.—23 novembre. Première représentation de *le Fruit défendu*, comédie en 3 actes, en vers, de M. Camille Doucet. — De Varenne.

1858

235.—23 avril. *Don Juan ou le Festin de pierre*, comédie de Molière. — Don Juan.

236.—14 septembre. *Il faut qu'une porte soit ouverte ou fermée*, comédie en un acte, d'A. de Musset. — Le Comte.

1859

237.—15 mars. Le *Philosophe marié*, comédie en 5 actes, en vers, de Destouches. — Damon.

238.—16 juin. Le *Mariage de Figaro*, comédie de Beaumarchais. — Comte Almaviva.

239.— 9 décembre. Le *Jeu de l'amour et du hasard*, comédie en 3 actes, de Marivaux. — Dorante.

240.—13 décembre. Première représentation de *Qui Femme a, guerre a*, comédie en un acte, d'Aug. Brohan. — Le Comte.

1860

241.—13 mars. Première représentation de *le Feu au Couvent*, comédie en un acte, de Th. Barrière. — D'Avenay.

242. — 14 juin. L'*Annexion*, strophes de Barthélemy (à l'occasion de l'annexion de la Savoie et du comté de Nice à l'Empire), lues par M. Bressant.
243. — 6 novembre. Première représentation de *la Considération*, comédie en 4 actes, en vers, de Camille Doucet. — Armand Verdier.

1861

244. — 3 avril. Première représentation de *Un Jeune Homme qui ne fait rien*, comédie en un acte, en vers, d'E. Legouvé. — Maurice de Verdière.
245. — 21 mai. *Un Mariage sous Louis XV*, comédie réduite en 4 actes, d'Alex. Dumas. — Le Comte.
246. — 21 octobre. Première représentation de *la Pluie et le Beau Temps*, comédie en un acte, de Léon Gozlan. — Un inconnu.

1862

247. — 6 mars. Première représentation de *la Loi du cœur*, comédie en 3 actes, de Léon Laya. — Comte d'Orémond.

1863

248. — 2 mars. Le *Fils de Giboyer*, comédie en 5 actes, d'Emile Augier. — Le Marquis (1).

(1) Après le départ de M. Samson, créateur du rôle.

249.—12 juin. Première représentation de *Une Loge d'Opéra*, comédie en un acte, de Jules Lecomte. — Henry Darsay.

1864

250.— 3 mai. Première représentation (au Théâtre-Français) de *le Gendre de M. Poirier*, comédie en 4 actes, d'Emile Augier et Jules Sandeau. — Gaston de Presles.

251.—15 décembre. Première représentation (au Théâtre-Français), de *le Cheveu blanc*, comédie en un acte, d'Octave Feuillet. — De Lussac.

1865

252.—18 janvier. *Tartufe*, comédie en 5 actes, en vers, de Molière. — Tartufe.

253.— 5 décembre. Première représentation de *Henriette Maréchal*, comédie en 3 actes, en prose, de MM. Edm. et J. de Goncourt, avec prologue en vers, de Th. Gautier. — Un Monsieur.

1866

254.—18 janvier. Première représentation de *le Lion amoureux*, comédie en 5 actes, en vers, de Ponsard. — Humbert.

255.—30 octobre. Première représentation de *le Fils*, comédie en 4 actes, d'A. Vacquerie. — Armand de Bray.

1867

256.— 9 janvier. Première représentation de *Un Cas de conscience*, comédie en un acte, d'Octave Feuillet. — Raoul de Morière.

257.— 8 février. L'*Aventurière*, comédie en 4 actes, en vers, d'Em. Augier. — Fabrice.

258.— 6 mai. *Le Pour et le Contre*, comédie en un acte, d'Octave Feuillet. — Le Marquis (1).

259.—27 mai. La *Critique de l'École des femmes*, comédie en un acte, de Molière. — Dorante.

260.—20 juin. *Hernani*, drame en 5 actes, en vers, de Victor Hugo. — Don Carlos.

261.—18 décembre. Première représentation de *Madame Desroches*, comédie en 4 actes, de Léon Laya. — L'amiral de Rosay.

1868

262.— 6 mars. Première représentation (2) de *Un Baiser anonyme*, comédie en un acte, de MM. Albéric Second et J. Blerzy. — Gaston de Marsac.

1869

263.— 7 janvier. Première représentation de *les Faux Ménages*, comédie en 4 actes, en vers, d'Ed. Pailleron. — M. Ernest.

(1) Au palais des Tuileries.
(2) Cette petite pièce avait d'abord été jouée au palais de Saint-Cloud le 15 novembre 1867, à l'occasion de la fête de l'Impératrice.

264.—1er mai. Première représentation de *le Post-Scriptum*, comédie en un acte, d'Emile Augier. — De Lancy.

265.— 6 décembre. Première représentation de *Lions et Renards*, comédie en 5 actes, en prose, d'Emile Augier. — Baron d'Estrigaud.

1870

266.—28 mars. Première représentation (au Théâtre-Français) de *Dalila*, drame en 4 actes et 6 tableaux, d'Octave Feuillet. — Carnioli.

1871

267.—27 septembre. *Adrienne Lecouvreur*, drame en 5 actes, de Scribe et Legouvé. — Maurice de Saxe.

1872

268.—16 mai. Le *Chandelier*, comédie en 3 actes, d'Alfred de Musset. — Clavaroche.

269.—20 juin. Première représentation de *la Part du Roi*, comédie en un acte, en vers, de Catulle Mendès. — Henri.

1873

270.—10 février. *Marion Delorme*, drame en 5 actes, en vers, de Victor Hugo. — Louis XIII.

271.—18 avril. Première représentation de *l'Acrobate*, comédie en un acte, d'Octave Feuillet.—De Solis.

LISTE ALPHABÉTIQUE

DES ROLES REPRIS OU CRÉÉS

PAR

M. BRESSANT

AUX THÉATRES DES VARIÉTÉS, DE SAINT-PÉTERSBOURG
DU GYMNASE
ET DE LA COMÉDIE-FRANÇAISE (1)

Adrienne Lecouvreur, 267.
Arthur ou Seize ans après, 26.

Bocquet père et fils, 70.
Brutus, lâche César, 180.

Charlotte Corday, 171.
Cécily ou le Lion amoureux, 81.
Clarisse Harlowe, 167.
Clary ou l'attente, 32.
Clermont ou une Femme d'artiste, 62.

Dalila, 266.

Daranda ou les Grandes passions, 170.
Davis ou le bonheur d'être fou. 120.
Diane de Lys, 204
Diviser pour régner, 184.
Don Juan ou le festin de pierre, 235.

Eléazar Chalamel, 179.
Emery, 114.
En pénitence, 83.
Eugénie Launay, 43.
Eulalie Pontois, 134.

(1) Chaque numéro se rapporte à ceux des listes précédentes.

Fais ce que dois, 224.
Faust et Marguerite, 187.
Folbert où le Mari de la cantatrice, 5.
Fragoletta, 67.

Gabrielle ou les Aides de camp, 39.
Gardée à vue, 178.
Georges et Maurice, 205
Henri III et sa cour, 25.
Henriette et Lucien, 193.
Henriette Maréchal, 253.
Hermance ou un an trop tard, 136.
Hernani, 260.
Heureuse comme une princesse, 47.
Horace et Caroline, 175.

Il faut qu'une porte soit ouverte ou fermée, 236.
Indiana et Charlemagne, 65.
Irène ou le Magnétisme, 169.
Isaure, 126.

Juanita, 166.
Judith, 24.

Kean ou Désordre et génie, 20.

La Calomnie, 60, 233.
La Camaraderie, 59.
La Chambre verte, 164.
La Ciguë, 158.
La Comédienne de Venise, 38.
La Comtesse de Sennecey, 176.
La Considération, 243.
La Critique de l'École des femmes, 259.
L'Acrobate, 271.
La Czarine, 213.
La Dame et la Demoiselle, 31.
La Dot de Suzette, 113.
La Famille Riquebourg, 94.
La fausse Agnès, 86.
La Fiammina, 229.
La Fille de Figaro, 128.
La Fiole de Cagliostro, 124.

La Gageure imprévue, 108.
La Grand'Mère ou les Trois Amours, 74.
La Joconde, 219.
La jolie Flamande, 115.
La Ligne droite, 217.
La Loi du cœur, 247.
La Marquise de Rantzau, 140.
La Marquise de Senneterre, 28.
L'Annexion, 242.
La nouvelle Fanchon, 79.
La Part du roi, 269.
La Peau du lion, 160.
La Pluie et le beau temps, 246.
La Prima donna, 6, 42.
La Protégée sans le savoir, 168.
La Salle de bains, 3.
La Veille du mariage, 151.
L'Aventurière, 257.
Le Bal du prisonnier, 183.
Le Bal des Variétés, 9.
Le Baptême du petit Gibou, 4.
Le Barbier de Séville, 230.
Le Berceau, 225.
Le Bouffon du prince, 130.
Le Bougeoir, 222.
Le Bourgeois gentilhomme, 100.
Le Caleb de Walter Scott, 2, 131.
Le Canotier, 190.
Le Chandelier, 268.
Le Changement de mains, 206.
Le Château de la Roche-Noire, 116.
Le Cheval de Créqui, 54.
Le Chevalier d'Eon, 22.
Le Chevalier de St-Georges, 64.
Le Cheveu blanc, 251.
L'École des bourgeois, 214.
L'École des journalistes, 72.
Le Collier de perles, 191.
Le Commis et la Grisette, 82.
Le Conseiller-Rapporteur, 97.
Le Démon de la nuit, 63.
Le Feu au couvent, 241.
Le Fils, 255.

Le Fils de Giboyer, 248.
Le Fin mot, 129.
Le Fruit défendu, 234.
Le Gamin de Paris, 44.
Le Gendre de monsieur Poirier, 250.
Le Jeu de l'amour et du hasard, 93, 239.
Le Jeune mari, 92, 227.
Le Legs, 211.
Le Lion amoureux, 254.
Le Loup dans la bergerie, 123.
Le Malade imaginaire, 102.
Le Mari à la campagne, 153.
Le Mariage au tambour, 133.
Le Mariage de Figaro, 50, 238.
Le Mariage de raison, 109.
Le Mariage de Victorine, 194.
Le Mariage en capuchon, 27.
Le Marquis de Brunoy, 18.
Le Métier et la Quenouille, 135.
Le Misanthrope, 231.
Léonie, 173.
L'Epée de mon père, 21.
Le Père Goriot, 10.
Le Philosophe marié, 237.
Le Piano de Berthe, 197.
Le Post-Scriptum, 264.
Le Pour et le Contre, 258.
Le premier Chapitre, 112.
Le Pressoir, 203.
Le Proscrit, 57.
Le Protégé, 37.
Le Roi de quinze ans, 73.
Le Secret d'un soldat, 69.
Le Tapissier, 8.
Le Toréador, 53.
L'Etudiant et la grande dame, 23, 40.
Le Verre d'eau, 78, 210.
Le Vicomte de Létorières, 105.
Le Voyage à Pontoise, 111.
L'Extase, 147.
L'Héritier d'un grand nom, 95.
L'Homme au masque de fer, 163.

L'Hôtel de Rambouille, 121.
L'If de Croissey, 11.
L'Ogresse, 152.
L'Ombre d'un amant, 52.
L'Orage ou un Tête à Tête, 45.
Les Amours de Paris, 1.
Les Bijoux indiscrets, 185.
Les Blancs et les Bleus, 137.
Les Caprices de Marianne, 216.
Les Circonstances atténuantes, 117.
Les deux Brigadiers, 143.
Les deux jeunes Femmes, 41.
Les deux Pages de Bassompierre, 101.
Les deux Pigeons, 29.
Les deux Serruriers, 154.
Les deux Voleurs, 98.
Les Enfants d'Edouard, 36.
Les Enfants de troupe, 61.
Les fausses Confidences, 218.
Les faux Ménages, 263.
Les Fées de Paris, 104.
Les Femmes savantes, 208.
Les Fourberies de Scapin, 161.
Les Malheurs d'un amant heureux, 207.
Les Mémoires du Gymnase, 189.
Les Pauvres d'esprit, 226.
Les Pénitents blancs, 107.
Les Piéges dorés, 220.
Les Précieuses ridicules, 58.
Les Souvenirs de la marquise de V..., 90.
Les trois Ages, 75.
Les trois Bals, 139.
Les trois Beaux-Frères, 56.
Les Vacances de Pandolphe, 196.
Lions et Renards, 265.
Loïsa, 149.
Lucio ou le Château de Valenzas, 159.

Madame de Brienne, 51.
Madame de Croustignac, 110.
Madame Desroches, 261.
Madame d'Egmont, 7.

Madame Favart, 122.
Madame de Lafaille, 141.
Madame Schlick, 195.
Mademoiselle de Belle-Isle, 35, 212.
Mademoiselle de Bois-Robert, 125.
Manon Lescaut, 192.
Marcel ou l'Intérieur d'un ménage, 146.
Marguerite, 77.
Maria ou l'Epave, 49.
Marie Rémond, 76.
Marion de Lorme, 270.
Marjolaine, 156.
Mathias l'Invalide, 33.
Mauricette, 182.
Mila, 16.
Mon Etoile, 209.
Monk, 186.
Monsieur Danières, 17.

O Amitié! 177.

Par Droit de conquête, 215.
Par les Fenêtres, 200.
Paris bloqué, 148.
Paris, Orléans et Rouen, 142.
Philiberte, 202, 232.
Pour mon Fils, 106.
Prisonnier d'une femme, 19, 132.

Quand l'Amour s'en va, 150.
Qui femme a, guerre a, 240.
Quitte ou double, 80.
Quitte pour la peur, 181.

Roger, 15.
Royal-Pendard, 174.

Salvoisy ou le Fou par amour, 118.
Satan ou le Diable à Paris, 155.
Simple histoire, 55.
Stella ou la Citadine du mont des Géants, 162.
Tartufe, 34, 252.
Têtes-Rondes et Cavaliers, 66.
Tiridate ou Comédie et Tragédie, 85.
Trois Œufs dans un panier, 99.
Turcaret, 228.

Un Ange au sixième étage, 46.
Un Baiser anonyme, 262.
Un Bas-Bleu, 119.
Un Caprice, 211.
Un Cas de conscience, 256.
Un de plus, 91.
Un Divorce sous l'Empire, 188.
Un Duel sous Richelieu, 89.
Un Fils de famille, 201.
Un jeune Homme qui ne fait rien, 244.
Un Jour de liberté, 165.
Un Mari anonyme, 172.
Un Mari du bon temps, 96.
Un Mariage sous Louis XV, 87, 245.
Un Ménage parisien, 48.
Un Mois de fidélité, 14.
Un Moyen dangereux, 145.
Un Péché de jeunesse, 127.
Un Pont-Neuf, 88.
Un premier Amour, 138.
Un Procès criminel, 30.
Un Secret, 68.
Un Soufflet n'est jamais perdu, 199.
Une Camarade de pension, 12.
Une Chaîne, 103, 223.
Une Femme est un ange, 84.
Une Femme qui se venge, 13.
Une Loge d'Opéra, 249.
Une Maîtresse anonyme, 157.
Une Passion secrète, 144.
Une Petite-Fille de la Grande-Armée, 198.

Vingt-Six Ans, 71.

Monsieur l'Administrateur

J'ai l'honneur de vous informer que
je serai de retour à Paris, mardi 16, pour
me mettre à ta disposition de la Comédie
Dans les circonstances difficiles où nous
nous trouvons, le Théâtre n'a pas trop de
tous les dévouements et je me trouve de lui
offrir le mien tout entier

Agréez, Monsieur l'Administrateur
l'assurance de ma parfaite considération

Vichy, 13 août 1870

APPENDICE I

PROCÈS DE BRESSANT
CONTRE LE THÉATRE DES VARIÉTÉS

TRIBUNAL DE Ire INSTANCE

(*Gazette des Tribunaux* du 26 novembre 1836.)

M. Bressan (sic) était simple petit clerc dans une étude de notaire; grâce à de très heureuses dispositions, et encouragé par l'accueil bienveillant du public, il est devenu un des acteurs les plus remarquables du théâtre des Variétés. M. Bressant veut cependant quitter la scène qui fut témoin de ses premiers succès. Le théâtre du boulevard ne lui offre plus une carrière assez vaste, et, si nous en croyons certains bruits, et la présence à l'audience d'un des principaux sociétaires de la Comédie-Française, il serait bientôt question de ses débuts sur la

scène de la rue Richelieu (1). Mais, il y a quelques années, M. Bressant, encore mineur, a souscrit, sans l'assistance de sa mère, sa tutrice légale, un engagement qui le lie encore pour quatre ans au théâtre des Variétés. Engagement incommode, onéreux, d'autant plus qu'un dédit de 25,000 francs se trouve attaché à son inexécution. M. Bressant veut donc rompre cet engagement ; mais l'administration des Variétés résiste, car elle sent bien que le jeune acteur laissera un vide dans sa troupe et qu'elle aura quelque peine à le remplacer.

De là le procès qui s'agitait aujourd'hui devant la 1re Chambre du tribunal de première instance.

Me Teste, avocat du jeune acteur, soutenait que l'engagement était nul, comme souscrit en minorité. Sans doute, M. Bressant l'a signé sans l'assistance de sa mère, mais un tel acte, qu'on lui attribue un caractère commercial ou civil, ne rentrait évidemment pas dans les pouvoirs du tuteur ; il ne pouvait être consenti sans l'assistance du conseil de famille. D'ailleurs, il renferme, au préjudice du mineur, dont il enchaîne la personne et l'intelligence au-delà du temps de sa minorité, et sous un énorme dédit de 25,000 francs, une lésion qui, seule, autoriserait de sa part la demande en nullité. Ces motifs ont été pleinement adoptés par le tribunal qui, malgré les efforts de Me Bourgain, avocat du théâtre des Variétés, et sur les conclusions conformes de M. de Gérando, avocat du roi, a déclaré nul l'engagement de M. Bressant.

(1) C'est l'année précédente, ainsi que nous l'avons dit, qu'il en avait été question.

APPENDICE II

PROCÈS DU THÉATRE DES VARIÉTÉS

CONTRE BRESSANT

TRIBUNAL DE COMMERCE

(*Gazette des Tribunaux* du 7 août 1845.)

M. Bressant, artiste du théâtre des Variétés, a fait en 1838 ce que madame Plessy vient de faire en 1845. M. Bressant a fait défaut à son engagement, qui lui accordait 6,000 francs d'appointements et 5 francs de feux, et, comme elle, il s'est rendu à Saint-Pétersbourg, où l'attendait un nouvel engagement.

Les directeurs du théâtre des Variétés s'étaient contentés, à cette époque, de faire constater, par un procès-verbal du commissaire de police, l'absence de M. Bressant, qui devait paraître, le 6 octobre 1838, dans *Mathias l'Invalide*. Mais aujourd'hui que l'artiste est revenu, chargé de lauriers et de roubles, les directeurs l'ont appelé devant le tribunal, et lui ont demandé le payement du dédit de 50,000 francs qui avait été stipulé dans son engagement du 25 novembre 1836.

Le tribunal, présidé par M. Devinck, après avoir entendu

Me Durmont, pour les directeurs du théâtre des Variétés, et Me Schayé, agréé de M. Bressant, prenant en considération, d'une part, le laps de temps pendant lequel l'engagement a été exécuté, et le préjudice que peut avoir éprouvé l'administration du théâtre des Variétés, et, d'autre part, la position meilleure que s'est procurée M. Bressant en rompant son engagement, l'a condamné, par corps, à 20,000 francs de dommages-intérêts, payables, savoir, 6,000 francs immédiatement, et le surplus par septième, d'année en année, et aux dépens.

APPENDICE III

BRESSANT A SAINT-PÉTERSBOURG

La note ci-après figurait en tête de la liste générale des représentations de BRESSANT, *à Saint-Pétersbourg, dressée par le second régisseur du Théâtre-Impérial :*

M. Bressant a débuté, au théâtre Michel, le 17 décembre 1838, par le rôle du comte de Saint-Mégrin, dans la reprise de *Henri III et sa cour*, drame historique en cinq actes, d'Alexandre Dumas. Le 20 décembre 1838, on a rejoué la pièce pour la continuation de ses débuts.

M. Bressant est resté en Russie six ans et trois mois, du 17 décembre 1838, jour de son premier début, au 27 février 1845, jour de sa dernière représentation.

Pendant son séjour à Saint-Pétersbourg, M. Bressant a participé, tant à la cour qu'au théâtre, à 690 représentations ; il a joué dans 117 nouvelles pièces et dans 25 reprises, en tout dans 142 pièces ; de plus, il a pris part à deux représentations en ville : 1° le 21 janvier 1840, au bénéfice de M. Saint-Félix ex-artiste du Théâtre-Français impérial, chez son Excellence le prince Youssoupoff (les archives ne donnent point de détails sur cette représentation); 2° le 27 avril 1842, dans la salle Engelhardt, au bénéfice de madame Valérie Mira, artiste étrangère de passage à Pétersbourg. Dans cette représentation, M. Bressant a joué deux rôles :

1° La *Gageure imprévue*, comédie en un acte, par Sedaine (Détieulette)

2° Le *Mariage de raison,* comédie-vaudeville en 2 actes, par E. Scribe (Edouard).

Ces deux rôles n'ont été joués à Pétersbourg que cette seule et unique fois par M. Bressant. En comptant les deux représentations à bénéfice et les deux pièces de la soirée de madame Valérie Mira, le nombre de représentations serait de 692, et le nombre de pièces de 144. En voici la décomposition par année :

ANNÉES.	NOMBRE DE REPRÉSENTATIONS.	PIÈCES NOUVELLES.	REPRISES.
1838	2	»	1
1839	93	20	10
1840	90	20	3
1841	103	19	5
1842	103	13	3
1843	132	21	2
1844	137	21	1
1845	30	3	»
	690	117	25

TABLE

	Pages.
BRESSANT, sociétaire de la Comédie-Française............	1

LISTE GÉNÉRALE DE SES REPRÉSENTATIONS

Aux Variétés....................................	35
A Saint-Pétersbourg...........................	38
Au Gymnase....................................	50
A la Comédie-Française......................	54
Liste alphabétique des pièces représentées.	63
Fac-simile d'une lettre de Bressant................	67

APPENDICES

PROCÈS DE BRESSANT contre les VARIÉTÉS...............	69
PROCÈS DES VARIÉTÉS contre BRESSANT.................	71
BRESSANT à Saint-Pétersbourg (note du Régisseur du Théâtre-Impérial)............................	73

www.ingramcontent.com/pod-product-compliance
Lightning Source LLC
Chambersburg PA
CBHW071420220526
45469CB00004B/1361